字誌

TYPOGRAPHY

06

ISSUE

日文版編者：Graphic 社編輯部｜宮後優子
中文版編者：卵形｜葉忠宜、臉譜出版編輯部
統籌、設計：卵形｜葉忠宜
責任編輯：謝至平
行銷企劃：陳彩玉、薛綸
發行人：涂玉雲
出版：臉譜出版

發行：英屬蓋曼群島商家庭傳媒股份有限公司城邦分公司
台北市中山區民生東路二段 141 號 11 樓
讀者服務專線：02-25007718；25007719
二十四小時傳真服務：02-25001990；25001991
服務時間：週一至週五上午 09:30-12:00；下午 13:30-17:00
劃撥帳號：19863813 戶名：書虫股份有限公司
讀者服務信箱：service@readingclub.com.tw
城邦網址：http://www.cite.com.tw

香港發行：城邦（香港）出版集團有限公司
香港灣仔駱克道 193 號東超商業中心 1 樓
電話：852-25086231 傳真：852-25789337

新馬發行：城邦（新、馬）出版集團
Cite(M)Sdn. Bhd.(458372U)
41-3, Jalan Radin Anum, Bandar Baru Sri Petaling,
57000 Kuala Lumpur, Malaysia.
電話：603-90563833 傳真：603-90576622
電子信箱：service@cite.my

一版一刷 2020 年 5 月
ISBN 978-986-235-828-3
版權所有‧翻印必究（Printed in Taiwan）
售價：450 元（本書如有缺頁、破損、倒裝，請寄回更換）

日文版工作人員
AD：TAKAIYAMA inc
D：TAKAIYAMA inc
DTP：コントヨコ
總編輯：宮後優子

本書主內文字型使用「文鼎晶熙黑體」 ARPHIC
晶熙黑體以「人」為中心概念，融入識別性、易讀性、設
計簡潔等設計精神。在 UD（Universal Design）通用設計
的精神下，即使在最低限度下仍能易於使用。大字面的設
計，筆畫更具伸展的空間，增進閱讀舒適與效率！從細
黑到超黑（Light–Ultra Black）漢字架構結構化，不同粗細
寬度相互融合達到最佳使用情境，實現字體家族風格一致
性，適用於實體印刷及各種解析度螢幕。TTC 創新應用—
亞洲區首創針對全形符號開發定距（fixed pitch）及調合
（proportional）版，在排版應用上更便捷。 更多資訊請至
以下網址：www.arphic.com/zh-tw/font/index#view/1

國家圖書館出版品預行編目（Cataloging in Publication）資料

TYPOGRAPHY 字誌‧Issue 06 活字的現在；
Graphic 社編輯部 ｜ 宮後優子、卵形｜葉忠宜、臉譜出版編輯部編—版—
台北市：臉譜出版：家庭傳媒城邦分公司發行，2020. 05
152 面；18.2 x 25.7 公分
ISBN 978-986-235-828-3（平裝）

1. 平面設計 2. 字體
962 109003455

TYPOGRAPHY 07 by Graphic sha Publishing Co., Ltd.
© 2015 Graphic-sha Publishing Co., Ltd.
The original Japanese edition was first designed and published in Japan in 2015 by Graphic-sha Publishing Co., Ltd.
Complex Chinese edition © 2020 卵形有限公司
This Complex Chinese edition was published in 2020 by 卵形有限公司
Chinese translation rights arranged with Graphic-sha Publishing Co., Ltd. through Japan UNI Agency, Inc., Tokyo
ISBN 978-986-235-828-3

FROM THE CURATOR

相隔許久，《字誌06》終於出刊。這期的主題，將回歸到現代文字排印的原點——活字。推至現在的電腦數位時代，排版的門檻隨著科技的演進逐漸降低，使得人們更能輕易地駕馭且活化排版表現的諸多可能性。而電腦數位來臨前的70年代，是承接數位與活字之間的照相排版時代巔峰期，此時也是宣示活字時代終焉的轉捩點，自此字體產業產生了極大變革，活版印刷業者紛紛迅速轉型，鑄字廠業者也被龐大文字的重量給壓垮，文字的價值只得以廢五金鎔鑄來論斤變現。實在很難想像少數堅持至今的活版印刷業者，尤其是日復一日生產鉛字的日星鑄字行等，如何熬過了該段時期，才能讓今日的我們仍能見證活字的活歷史，親自感受文字的重量與活版印刷的溫度。

一度委靡谷底的產業，如今不僅以文化財的面貌逐漸被重視，甚至有許多熱愛活字的新血加入這個產業，人們透過文字的重量、溢墨的無造作感、紙面的壓痕，重新感受其魅力。所以這期，除了日文版介紹的日本和海外活字印刷業者外，我們也特地搜訪了幾家台灣的新舊活字印刷業者，希望不僅能勾起讀者對活字的好奇，甚至能讓讀者知道有哪裡可以親自去感受活字的魅力。當然這也不代表台灣的活字業者只剩下我們介紹的這幾家，一定還有許多活字業者默默於某處耕耘，只是我們未能探詢。

最後，想跟大家說，《字誌》從2016年創刊以來，每期都得到很好的迴響與支持，《字誌》團隊由衷感激，希望這6期的內容已盡可能滿足大家對文字的好奇了。由於各類關於 TYPOGRAPHY 的大主題均已在《字誌》中介紹給各位，達成了階段性的目標，因此《字誌》將於本期出版後暫時休刊，我們將投注精力於其他面向的推廣。

再次感謝大家至今對《字誌》的支持。

卵形・葉忠宜 2020年4月

活字的現在：台灣篇

081

活版印刷基礎知識 Q&A
金屬活字見本帳
活字・活版印刷的公司一覽表
活字、活版印刷相關書籍

130

專欄連載　　　　　　　　　　　　　　　　**Columns**

Types 一

由東京活字組版製作排版的書封與摺紙。→ p.27

Special Feature:

→Today

活字的現在

活版印刷自發明以來，曾於世界上佔有一席之地，為推動世界文明發展做出了極大的貢獻。但在 20 世紀末數位技術興起後，這個一度主掌人類知識傳播的技術，卻在極短的時間內迅速凋零，一夕之間走下舞台，進而逐漸蒙上歷史的塵埃，遭到遺忘。

但在近年，活版印刷又於世界各地看見復興萌芽的跡象。除了堅持至今的資深師傅們外，也有新一輩的年輕人轉向投入活版印刷的懷抱，為活版印刷帶來另一種與過往不同的面貌與色彩。

活版印刷現今對於我們的意義何在？持續堅持投入的人們在思考什麼？又面臨到什麼問題？本期字誌就將帶你從台灣出發，並前往日本、韓國、泰國及歐洲，從一間間仍在運作中的工坊，以及一位位仍在崗位上努力不懈的職人身上，探尋活版印刷現在的樣貌及未來的可能性。

TAIWAN

活字的現在・台灣篇

The Development of Hanzi Letterpress Printing in Taiwan

活字印刷在台灣：台灣漢字活字印刷之發展脈絡

Text by Peng-Hsiang Kao＝高鵬翔

由傳教士開啟的西式活字印刷時代

台灣現存的漢字活字印刷，是在日治時代由關西、九州移民所帶進來的；不過，最早致力於開發漢字活字的卻是西方傳教士。在清末，隨著通商來華的傳教士，為了用漢文傳教，開始與當地華工前仆後繼地以西式活字鑄造法開發漢字活字。一開始由於遭到清廷政府的禁止與查緝，傳教士們繼而轉往南亞的新加坡、麻六甲、巴達維亞、檳榔嶼等地，進行漢字活字的開發，直到情勢穩定後，才又返回中國。

其中最著名的人物是馬禮遜 (Robert Morrison)，他最早落腳於澳門，後轉往麻六甲成立英華書院，最後將書院遷至香港並落地生根，尤以使用在香港開發的漢字活字所印製的聖經最具代表性。之後，上海美華書院的主任姜別利 (William Gamble)，不僅利用電鍍方式複製香港的漢字活字，也自行開發新的漢字活字，並制定號數，奠定了漢字活字的基礎。之後姜別利退休返美前，應日本活字印刷的先驅本木昌造之邀，至長崎傳授漢字活字印刷技術，開啟了日本的西式活字印刷時代。

後來隨著日本殖民台灣，前日本大阪府警務部長山下秀，帶著大阪《雷鳴新聞》的活字印刷設備來台，創立《台灣新報》，並在1898年與《台灣日報》合併為《台灣日日新報》，也就是後來的《新生報》。《台灣日日新報》當時位在台北的榮町，也就是現在的中華路與衡陽路交叉口轉角處，與中山堂相鄰。因為《台灣日日新報》的成立，附近紛紛成立報館與活字印刷相關行業，尤其以當時人力聚集的艋舺最為密集。曾聽老師傅說，很多在戰後被遣返回日本的《台灣日日新報》的師傅，有時還會回來台灣看看自己的徒弟，徒弟也會去日本拜訪自己的師傅；由此也可見《台灣日日新報》對台灣的漢字活字印刷的影響。

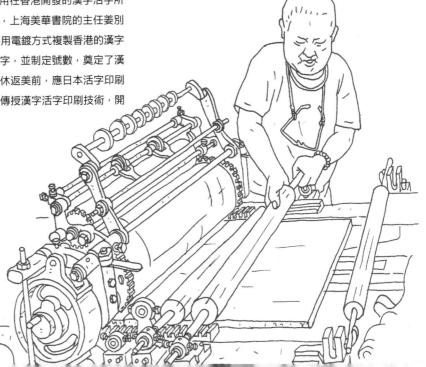

西式活字印刷在台灣

其實早在荷蘭時期，台灣就已出現以西拉雅語和古荷蘭語所組成的新港語所印製的活字印刷品，但印刷機具與技術並未跟著引入。於是鄭成功趕走了荷蘭人後，台灣又回到了雕版印刷的時代。直到1880年，傳教士馬雅各 (James Laidlaw Maxwell) 從英國寄贈一台活版印刷機來台，巴克禮牧師 (Thomas Barclay) 因而特地回到英國學習使用技術，並在1884年成立聚珍堂 (當時因乾隆覺得活版二字不雅而改稱「聚珍版」，所以聚珍堂也就是印刷店的意思)，才利用西文活字印刷發行了台灣的第一份報紙《台灣府城教會報》。當時的印刷採用的是台語羅馬拼音，有一說是因為台灣以閩南人居多，而閩南語比較難用漢字表達，加上一般民眾又大多不識字，所以最後選擇以口語發音傳教。也因為這樣的決定，當從1805年的馬禮遜開始一直到1895年，整個亞洲如火如荼地開發使用漢字活字之際，剛好位在這些漢字活字開發地理位置中心點的台灣，卻在開發漢字活字上缺席。直到日本殖民台灣，西式漢字活字印刷才正式進入台灣，所以台灣的活字印刷發展，可說與日本密不可分。

國民政府來臺後，雖然廈門風行鑄字行所帶來的上海華文楷體字造成風潮，並傳入了上海式字架等，在美援時期也獲得了一些設備，但基本上並未改變台灣活字印刷的樣貌，反而因應台灣的風土民情，改良出了一些適合本地需求的工具。中山堂旁的《台灣日日新報》也就是後來的《台灣新生報》，周邊報社紛紛成立；如康定路的《聯合報》、聯合報對面的《公論報》、永福街的《民族晚報》、大理街的《中國時報》等，也因為這些報社的發展，60年代左右整個萬華區出現超過三、四百家的活字印刷廠。

活字印刷在台灣的經營型態

活字印刷的流程為：鑄字、檢字、排版、印刷，而店頭經營的類型，則大致分成鑄字店與印版店。

鑄字、檢字，是由鑄字行完成。活字印刷所使用的鉛字，是透過鑄字機和銅模造出來的，是將鉛、錫、銻等金屬加熱溶解，注入銅模後，冷卻成形。鉛字又稱活字，是活字印刷主要的工具，鑄字的場地，除了放置鑄字機之外，還需擺放大量的鉛字架與銅模等器具，所以鑄字與檢字通常獨立營業，也是一門獨立的技藝。台灣過去的鑄字行，有秀明社鑄字廠、普文鑄字廠、華文社鑄字廠、中南社鑄字廠、協勝鑄字廠等。

排版、印刷，是在印版店完成的，印版店一詞也源自日本。一家印版店基本上都有活版車 (平臺式活版印刷機) 或圓盤機，然後有抽拉式多層式字架，跟排版工作桌與工具，主要是把檢好的字依顧客需求完成排版，再上機印刷。隨著活字印刷的沒落，現在的傳統印版店多改以小型快速印刷機維持生計，而活字印刷大部分都用來印製流水號跟明信 (即騎縫線)。

雖然活字印刷大量印製的時代已經過去，但活字印刷在台灣的產業鏈還算完整，從鑄字、檢字、排版、印刷都還存在，只是師傅們都年紀已高，如何存續是新一代值得思考的問題。

Peng-Hsiang Kao 高鵬翔

從事平面設計多年，多以專輯封面包裝設計為主，作品曾獲 2011 年金曲獎最佳專輯包裝獎，以及 2016 年美國獨立音樂獎專輯包裝設計獎。2014 年起，鑽研製作活字排版印刷盒 (簡稱活印盒)，讓活字排版技藝的精髓可以走進生活，並記錄傳統活版印刷產業。2016 年設計出《老師傅的排版桌》圖解工具書，是目前台灣僅有記錄活字排版的專書，並榮獲 2017 年金蝶獎台灣出版設計大獎銅獎。

From Chungnan Type Foundry, Searching for a Disappeared Font in Taiwan

從中南鑄字廠出發，尋找台灣消失的字體

Text & Photo by Hsiu-Mei Chen=陳秀美

(阿之寶文創品牌創辦人)

貢觀裕跑購評語謝足
術屬強展花般府廖新
幣審多寄堂外嘉府居
閣採庚姓獎好學城差
非榮曾斯萬萬房暉擔
播末業數榮楊材木書
息必應晨字排時格株
揚參字屬拾張引廣恆
最林樓牀魯余期松楊
收戊附樓施昌號四卅

中南初號正楷字 (可參考 p.110~119 的中南鑄字廠字體樣本，阿之寶提供)。

近年來，台灣吹起了一股活版印刷的復古風，開始對於這個已然從日常生活中消失的傳統文化及技藝重新產生好奇，而其中台灣最後一個鑄字行「日星鑄字行」為日星繁體正楷字體所發起的保存活版鉛字銅模計畫，也因此廣受各界關注。

2008年，我因對鉛字產生高度興趣，開始訪談台灣各地的活版印刷廠。然而，在訪談的過程中，卻發現許多老師傅都對另一套「中南鑄字廠」的正楷字體讚譽有加，甚至說：「若要將字體修復保存下來，那就應該做另外一套更好看的字體！」這讓我對這套字體以及中南鑄字廠產生了好奇，轉而將心力投注於追溯這套字體的源頭。在經過近10年至全台各地進行「字體採集」，向僅存的活版印刷廠不斷探尋的結果，2017年我們正式確定，全台灣的「楷書體」的骨架都是同一套，也就是中南鑄字廠的這套正楷字體，更是所有鑄字行的字種。究竟這套字體有怎樣的前世今生？

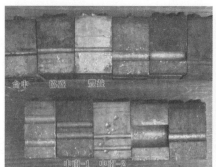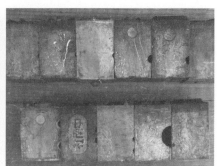

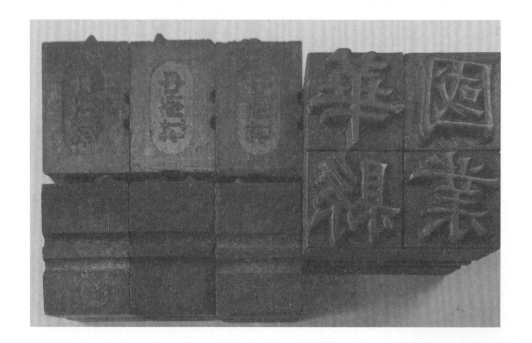

(左上、右上) 不同的凹痕代表不同的鑄字行，左上為鉛字正面，右上是側面。

(中) 日治時期台灣三大鑄字廠為秀明社、華文社、中南社。中南社即為日後的中南鑄字廠，其鉛字上有專屬的針標「中南社」及雙紋缺刻以供辨識。

(下) 中南鑄字廠內部。

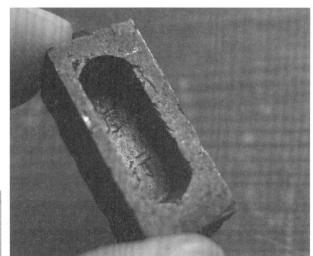

(右上) 風行鑄字社鉛字上的凹槽刻有「風行」兩字，以供辨識。

(左上) 中南鉛字於腰身刻有「中南社」字樣。

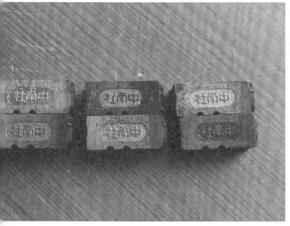

(中1) 中南鑄字廠共有四種字體，其中「仿宋」為其獨有。

(中2) 中南明朝體。

(中3) 中南方體 (黑體)。

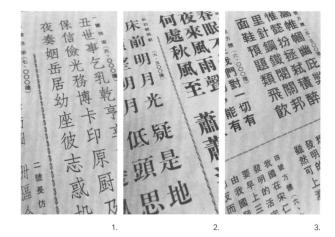

1.　　　　2.　　　　3.

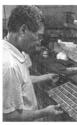

(左下左) 中南鑄字廠。

(左下右) 中南鑄字廠老闆朱吉雄先生。

四號正楷（七、二二○○種）

現受國人廣為愛用的中文鉛字，其字體是什麼？相信各位都毫無疑問地答覆，那是我國傳統的正楷體，它的書法是我國第一流書家碎心的結晶，筆跡有力優秀無比，是值得誇耀的字體。

那雖像似一座舉世無雙，豪華的大廈只因歷年失修，致其真面目逐漸改觀，該字體經翻造銅模造今已閱三十多載鑄製使用，大部份字種已損壞不堪，如這樣繼續下去，豈非不久終將絕滅。

本廠鑑此趨勢，為維護文化，不惜投下鉅資，為復興此價值連城的筆跡，動員斯界權威從事整理彙集，並送國外逐號按計劃進行彫刻為銅模。現「四號正楷」銅模也已竣工，並已開始鑄成道道地地筆跡的正楷鉛字為各客戶服務。

中 南 鑄 字 廠 鑄 製　　122

(左) 中南鑄字廠於 1972 年發行的字體集中，標註當年 (1968 年) 不惜花費鉅資完成字型修復及銅模雕刻工作。

(下) 當時北星出版社印行的《蕭伯納傳》其書名頁用的是楷書字體。

傳納伯蕭

台灣第一套自行修復的正楷字體

1949年，許鴻璋先生帶著一套於1934年由上海華文正楷製作的正體中文正楷銅模，從廈門來到台北成立了「風行鑄字行」。這些字與當時市面上的正楷字有很大的區別，點捺勾力道十足，保留書法筆畫結構，因此廣受歡迎。但後來受到其他鑄字行的複製，以及電動鑄字機的發明，風行的業務逐漸走下坡，在1968年正式歇業。

在風行歇業後，當時台灣三大鑄字廠「中南社 (中南鑄字廠)」、「秀明社」、「華文社」也販售此套鉛字，其中中南鑄字廠營運最久 (1928~2000)，且為當年活版印刷界公認字體最優美，品質最佳。究竟中南鑄字廠在當時的台灣具有什麼樣的地位，又為什麼明明是源自於同一套字體，唯獨他們的楷體受到如此肯定與愛用？

創立於1928年的中南鑄字廠，廠址位於台北貴陽街，至2000年正式歇業為止，共營運了72年的時間，為台灣最重要、規模最大、營運時間最久、設備最齊全之鑄字廠。曾有20餘部鑄字機，180多位員工，販售鉛字及鉛條、字架、檢字盤等多種相關材料，行銷台灣各地。

而在經過調查後我們發現，雖然中南鑄字廠正楷字型也是源自風行，但有感於本套字型的優美與重要，中南曾於1965~1968年間花費100萬元，先在台灣聘請專人修復字型，將錯誤的筆畫及罕見字重新造字並做成鋅凹版，再花費300萬元將鋅凹版送往日本，雕刻成7個號數的完整銅模。這使得此套正楷銅模成為日後所有鑄字行的字種及源頭，也是其品質勝出其他鑄字廠的原因。

中南鑄字廠的正楷鉛字字型優美，鉛塊扎實，一直為排版師傅所頌揚，老一輩的排版師傅一眼即可從鉛字架上認

灣臺花
縣佰業蓮

（右上）眼科藥籤

蘇長 玉勒代天 眼科
林興宮狩
二宮藥號
庄籤

當歸一錢半	黃芩一錢半	沒藥一錢半
川芎一錢半	蒼朮一錢半	荊芥一錢半
卜荷一錢半	舊地一錢半	羌活二錢
白菊二錢半	麻黃六分	甘草五分

(上) 中南正楷字體。

(右上、右下) 台南蘇厝長興宮的籤詩與眼科藥籤，其字體皆為台灣鉛楷體。

(左下) 中南生產的符號與花樣、花樣鉛塊，為早年台灣文件、書籍的美術設計重要素材。

| 初號 | 36P. | 一號 | 二號 | 三號 | 四號 |

梅花

| 初號 | 36P. | 一號 | 二號 | 三號 | 四號 | 五號 | 六號 |

出中南的鉛字，或從手上沉甸甸的手感即可判斷為中南的鉛字。日治時期中南所鑄的鉛字，於鉛字腰身上刻有「中南社」字樣的針標，至光復後才因機器汰舊換新而取消，但仍可由其鉛塊腰身上原本的2道凹痕，來和其他鑄字行作區隔。因中南為當時最大鑄字廠，以至於不管其中文或英文字體、符號、花邊等，均為當時民間文件上最普遍被使用與流傳的鉛字，通行於台灣有50年之久。中南不僅字體多樣、號數齊全、品質佳、服務更優於同行，以至於歇業20年，仍受各地活版印刷廠老闆所頌揚。

雖然2000年時，因電腦排版印刷蓬勃發展，中南鑄字廠負責人朱吉雄決定正式結束營運，將幾組重要機具捐給了國立科學工藝博物館，而其餘銅模與鉛字全數交由資源回收商處理掉，但此套正楷鉛字仍留存在全國各地活版印刷廠的字架上。

（右下）籤詩

蘇長 玉勒代天
林興宮狩巡
宮籤靈 甲子

此卦 包公請雷驚仁宗
反攻復國 光復大陸

日出便見風雲散
光明清淨照世間
一向前途通大道
萬事清吉保平安

日	解
養	作事可成　功名有
六甲生男難	求財輕微　歲君清吉
失物左方	病人末日癒
尋人月光在	婚姻允成
六甲生男難	詞訟平和而
移居得安	求雨應求

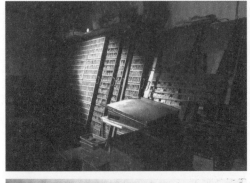

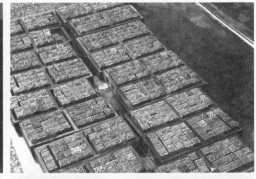

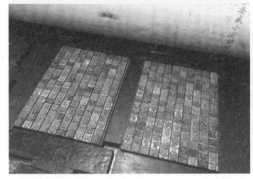

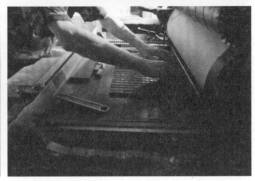

（左上）採集字體的場域，這組鉛字架已有 50 年的歷史。

（右上）剛從鉛字架上檢出來的初號楷書鉛字，正等待排版師傅重新排版打樣。

（左下）為便於掃描與計算，鉛字以 10 行每行 15 字排列為一版，一次可印 2 版，共計 300 字。

（右下）老師傅憑藉著 60 年的經驗，協助我們順利取得完美的打樣。

閱辦注洗泰李五手誌道信鑒卡費視武座
長灣表禧激女役帶醉楷去軟訊淑淨庶定

採集的鉛字因多年未使用，全部蒙上厚厚一層灰，即便用毛刷清除灰塵，仍無法一眼判斷其耗損程度，唯有上機打樣後方可一覽無遺。

留下屬於台灣的字體
台灣鉛楷體字體數位計畫

這套楷書字體自 1949 年進入台灣，至 2019 年已經滿 70 年了，其字體優美、字數齊全，普遍見於書籍、廣告、各式文本與印刷品中，在活版印刷業界廣受好評，公認是最秀麗雅致的楷體字。早年台灣字體銅模來自日本與香港，楷書有多款可供選擇，然而全台各鑄字廠數十年來卻僅發現此套楷書字體，實在值得研究調查。可惜隨著時代變遷，活版印刷勢微衰頹，中南等鑄字廠早已歇業，而昔日美麗的鉛字，幾乎不復存於 21 世紀的台灣日常生活中。

從 2008 年開始，我們阿之寶團隊出於對鉛字的熱愛，試著尋找老師傅口中的絕美字體，一點一滴拼湊出這套字體的前世今生，也不願這套字體就這樣悄悄消逝在歷史的洪流中。於是我們決定以台灣現存老活版印刷廠字架上的初號楷體鉛字為採集基礎，做成數位字型檔，盡棉薄之力保存這套字體。

一路上，我們尋找台灣各地老活版印刷廠，或以此套楷體鉛字為字種的電鍍銅模廠、鑄字廠，檢閱過無數字架只為了取字打樣；甚至比對、採集早年活版印刷書籍刊物上的楷體標題字，以保留更多樣本。然而，鑄字用的電鍍銅模一經使用即開始耗損，隨著時光流逝，電鍍銅模日漸耗損不堪使用，只得不斷取鉛字為字種重新翻模，歷經數十載，同源的字種在各廠自行翻造、修補、造字湊數之後，已與原廠字體頗有出入。曾是台灣最大的中南鑄字廠也於 2000 年結束營運，機具文物全數出清，鉛字追索不易，使得採集工作因此多次停頓。所幸在 2017 年，我們獲得多位老師傅協助，終於完成田野採集工作。然因採集的鉛字並非都刻著中南獨有的兩道凹痕，且由於這套鉛字楷體在台灣民間流通超過半世紀，已屬於國人共同文化記憶的一部分，所以我們將這套字體命名為「台灣鉛楷體」。

Ri Xing Type Foundry

日星鑄字行

[台北 / 中正區]

Text by Zhi-Ping Xie=謝至平　Photo by Meng-Shan Lin=林盟山, YehchungYi

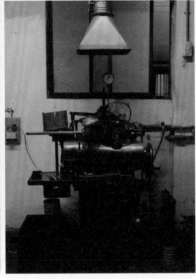

（上、右下、左下）現今仍在日星運
轉不息的鑄字機。

讓鑄字機的火繼續燃燒

座落於台北後火車站太原路巷內的日星鑄字行，可說是
近年台灣活版印刷文化復興最重要的據點。創立於民國
58年（西元1969年）的日星，經歷了從民國50年代到
80年代台灣活版印刷產業由盛至衰的過程。進入90年代
後活版印刷產業名存實亡，產值剩不到全盛期的百分之
一，但做為活字印刷產業最上游的命脈，老闆張介冠先
生不顧家人反對，堅持保留日星店內的鉛字、銅模（鑄造
鉛字時必備的字種）與鑄字設備，成為台灣最後一間仍完
整保有鑄字器材與技術的鑄字行。張老闆曾說：「只要台
灣還有活字印刷廠持續營運，日星就會一同努力，讓鑄

字機的火繼續燃燒。」

在活版印刷產業沉寂十餘年後，民國96年，日星鑄字
行獲得媒體報導，引燃了大眾對於活版印刷文化留存的
重視與關注，也吸引了許多不同領域的人才陸續加入，
共同為活版印刷復興出一份力。而這時的日星鑄字行，
已經是世界唯一的正體中文鑄字行，更掌握了連活版印
刷大國日本都已失傳的銅模製作技術，大日本印刷舉辦
「秀英體百年展」時都得跨海委託張老闆製作。

走到今天，日星鑄字行已營運超過半世紀，究竟張老
闆在這一路上看過什麼風景，達成了什麼目標，未來又
想走向何方？我們實際前往了日星鑄字行，和張老闆坐
下聊聊這一切。

意外轉向的鑄字行開業之路

日星的開業，最早要回溯到張老闆的父親張錫齡先生。早在日治時期就在大稻埕附近營生的父親，光復以後和友人合資開了印刷廠，而後萌生了獨立創業的念頭。而當時還未成年的張老闆，初中二年級就選擇出社會工作，先至鐵工廠做車床工，後因父親希望張老闆協助創業，到了親戚的印刷廠做學徒，學習如何印刷與鑄字，準備協助家業。「我初中讀了一年半決定不讀了，跑去鐵工廠上班，第一天老闆就跟我說：『以後從你手上出去的任何東西，只能被稱讚回來，不能被批評。』這整個影響了我以後工作上對自己的要求。」

民國56年，父親正式獨立籌備印刷廠，但當時正逢台灣經濟起飛，印刷機需求極大，光從下訂到交期就要等個兩三年，因此在等候期間暫以家中的簡易鑄字設備營生。但由於當時台北雖然已有中南、協盛、普文等大型鑄字行，卻大多集中在萬華，稍遠的印刷廠前往買字就要花上半天，因此日星正好補足了這個空缺，做著做著業務逐漸穩定，

使張錫齡先生轉念，決定改開鑄字行。經過重新調整籌備方向，民國58年「日星鑄字行」正式開張。

「日星」之名可拆解為「日日生」三字，帶有張先生對鑄字行日日生產、日日生財的期許。正如其名，日星雖然規模小，但業務蒸蒸日上，從民國60年開始四度搬遷，到民國68年最後一次購置並遷移至現址。進入70年代後，員工也從原本只有張老闆、父親、母親與兩個妹妹，到70年代末已有30名左右的鑄字、檢字師傅。

做為鑄字行生財工具的「銅模」也不斷擴充，從一開始僅有2號楷體常用字、5號楷體常用字與罕用字3套銅模，陸續購置齊全了1～6號楷體、黑體、宋體。張老闆說，當時的一碗陽春麵3塊、5塊，而「一個」銅模就要180元，整套字體上萬字，一萬個就是180萬了。當時一間公寓也只要350萬左右，可見對於一間鑄字行來說，銅模的投資規模非同小可，從此也可看出當時日星業務的繁盛。

但就在民國70年左右，一次委外鑄刻銅模的意外，讓日星損失慘重，卻也成為讓張老闆開始理解所謂的「字型設計」的契機。

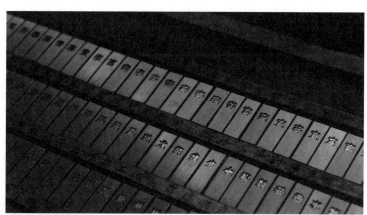

(中) 張老闆還留存民國73年當時的電腦會計系統帳本。

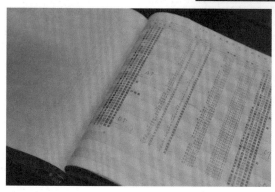

(上、下) 用現在的電腦跑CNC來製作銅模已是輕而易舉的事。

一次意外，走入字型設計的世界

原來，當時日星委外鑄刻了一套5號楷書銅模，卻被客戶抱怨這套銅模鑄出的鉛字「歪來歪去」。原以為是鑄字過程出了差錯，仔細一看，才發現是銅模本身字體出了問題：這套楷書的字形結構就像書法，單個文字沒問題，但整套文字的中宮緊湊程度與平衡不統一，導致排版後視覺上十分不整齊。這個事件讓張老闆花了兩三年研究，透過看字帖、《每日一字》節目等，希望瞭解問題所在，也因此對「字型設計」有了概念。張老闆和我們分享，他曾到廟裡看到師公在寫「疏文」，也就是祭拜用的祈禱文，發現寫得怎麼這麼工整，才知道抄經書的人都需臨摹古時候寫給皇帝的奏章專用的「館閣體」，從中學到文字佈局的安排技巧。經過這些研究，張老闆理解到「用來排版文章的鉛字字型其實該有固定的規範，必須把所有筆畫的佈局處理到最完善。」

而在這次事件後，張老闆也興起了自鑄銅模的念頭。「我本身是鐵工廠出來的，還要再去給人家刻，一個銅塊成本5、6塊，別人刻好賣我180塊，我可以刻好幾十個了！」民國75年左右，台灣剛興起透過電腦控制機器的CNC數位控制加工技術，張老闆得知位於新竹的工研院正在開發小型的CNC機，需要有人試用，因此每週跑新竹兩三次和研究團隊嘗試開發。但由於電腦效能不比今日，光是讓電腦讀取一個字的外框就要4個小時，因此張老闆心想，當時電腦排版與照相製版技術剛進入印刷產業，活版印刷應該會開始走下坡，假設要將CNC自鑄銅模的技術發展成熟，大概還要投資上百萬，且很可能無法回本，最終決定放棄了這條路。

但從這些事件可以看出，張老闆其實是個非常勇於挑戰、嘗試新事物的人。「日星幾乎都是台灣活版印刷裡面最搞怪的啦！」張老闆笑說。像是民國73年，張老闆委託電腦公司客製開發專屬會計系統，讓原本兩個人要做15天的工作，縮短到4個小時就解決，後來還提供給其他鑄字行使用。會有引進電腦會計系統的念頭，是因為張老闆在民國67年左右，在中華商場「看到一塊板子，接上monitor後就可以玩青蛙過河」，好奇之下才接觸到當時剛剛萌芽的電腦技術，甚至因此開始學習機器語言。張老闆心想，電腦發展快速，以後應該會有非常多的應用，也意識到未來可能是個威脅。「但那時候沒想到，印刷竟然那麼快就會被取代了。」

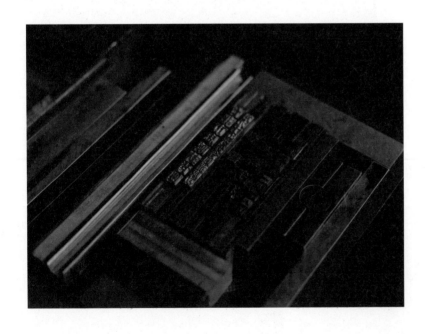

(左) 至日星參觀可以用日星的鉛字排版印刷紀念卡。

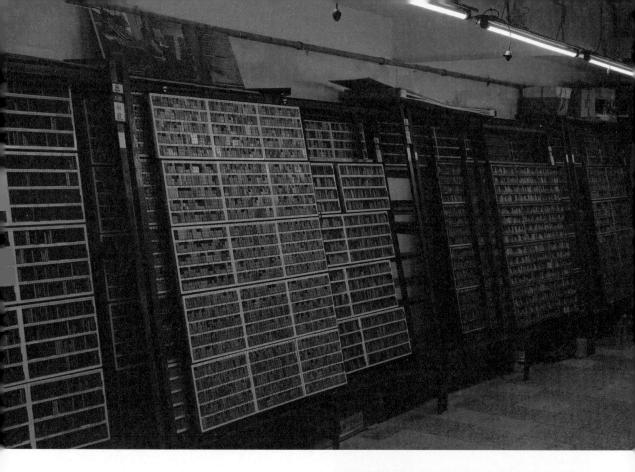

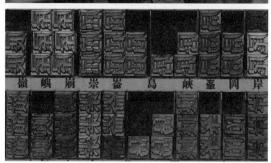

（右頁）日星鑄字行現今仍保存、生產大量鉛字。

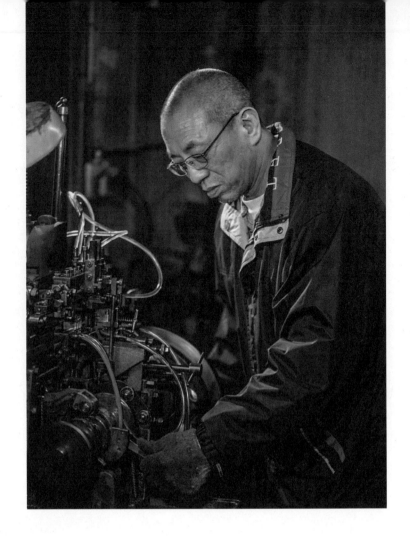

（右）日星張老闆張介冠。（授權自《活字：記憶鉛與火的時代》，行人出版）

日星鑄字行
台北市大同區太原路 97 巷 13 號
Tel. 02-2556-4626
rixingcck@gmail.com
www.facebook.com/rixingtypefoundry/

活印工坊
台北市大同區太原路 97 巷 8 號
rixingno.8@gmail.com
www.facebook.com/mtletterpress

店名還叫「鑄字行」，不能沒有鉛字

進入 70 年代後半，受到照相製版與電腦排版影響，活版印刷開始走下坡，但當業界整體還沒意識到危機即將來臨，張老闆已經開始思考日星的下一步。民國 77 年，日星決定引入照相製版，成為全台第一家做照相製版的鑄字行，而張老闆從小對攝影的興趣培養起的暗房基礎，讓他製作的版精準度高，廣受印刷廠愛用，可以說是轉型得又早又成功，在活版印刷衰落後仍然能維持營運。

但於此同時，日星的鑄字業務仍然持續著。即使父親也曾建議張老闆把鑄字器材處理掉，多出來的空間出租，既可邊做照相製版又有房租收，但他說：「我跟我爸講，店名還叫『日星鑄字行』，不能沒有鉛字。真的有感情，也有很多因素，所以想保留下來一直不賣。」

進入 90 年代，中南、普文、協盛等鑄字行相繼結束營業，日星成為台灣僅存唯一一家仍有鑄字能力的鑄字行，即使鑄字業務幾近歸零，張老闆仍然決意保留日星，做為台灣活字印刷文化的見證。所幸在 90 年代後期，張老闆希望保存活字文化的意志透過《蘑菇手帖》、《中國時報》等媒體報導受到關注，也開始有各方人士加入張老闆的行列。張老闆除了成立「台灣活版印刷文化保存協會」，也發起「活版字體復刻計畫」，為活化台灣的活版印刷產業及保留印刷歷史及漢字文化發展而努力。

而在去年，張老闆在日星的巷口租下另一個成立了能夠實際進行活版印刷的「活印工房」。「因為文資會一直鼓勵我們下游的部分也能夠教學傳承，所以我們就爭取了一些經費做看看。我想培養一個人才，能夠運用活版印刷印一些名片、卡片等商品，如果可以養成一個，就代表可以養成兩個、三個，慢慢培養一些新血。」

問起日星今年的計畫，張老闆表示，目前慢慢在規畫進入學校教育單位，培育種子教師，透過教學讓學生知道曾有活版印刷這種傳統產業，也計畫能夠到職校、大專院校相關科系建立起教育實習制度。「日星還是能力有限，它有它該做的東西。這條路可能還要走很長，但希望台灣能夠變成全世界的標竿，讓人家知道其實這個產業最後不是一定要到博物館，而是能夠再生，開拓出市場。」

PAPERWORK

紙本作業

[台北 / 萬華區]

Text by Zhi-Ping Xie Photo by Yehchungyi & Fufu Print Inc.

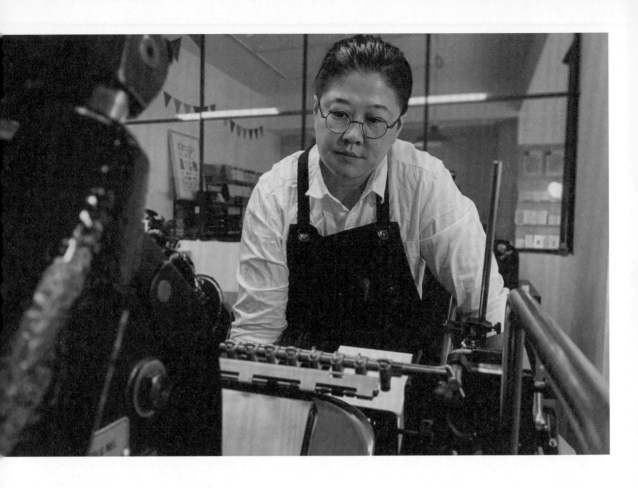

(上) 正在講解店內海德堡活版印刷
機的負責人 Miki。

(左下) 紙本作業與 SOU · SOU 的
聯名筆記本。

(右下) 店內以活版印刷印製的營
業公告。

不只是傳承
更是一個活版印刷的實驗場域

鄰近萬華車站、有著不少老印刷廠的莒光路街區，和一般對萬華的熱鬧印象相比靜謐許多，悠閒而富生活感。「PAPERWORK 紙本作業」（下稱「紙本作業」）正座落在莒光路邊，與路旁的其他店家毫不違和，要不是從落地窗就可看見2台骨董般的海德堡活版印刷機奮力工作著，還真不會發現這是一間活版印刷工房。當被問到什麼時候客人比較多，創辦人暨店長 Miki（王雅蕾）笑說：「大概是附近學校下課的時候吧！」

　　2013年開業的紙本作業，是目前台灣屈指可數、穩定商業運轉中的活凸版印刷工坊之一。除了製作、販售各種活版印刷製作的自創商品外，也接受各種和活凸版印刷有關的案子。Miki 表示最常接到的仍是名片、卡片、筆記本等文具訂製，但除此之外，她也願意與業主討論嘗試任何可能性。例如，她去年就與日本知名設計品牌 SOU‧SOU 合作，將活版印刷技術運用在布料上製作出聯名筆記本，也曾與54位台灣新銳設計師合作，打造手工限量以全活版來印刷的撲克牌組。

　　此外，她也在2017年籌辦了台灣首次的大型活版印刷節「活版今日 Letterpress Today」，不只有展覽、市集、講座、工作坊、影展，還自費從日本邀請多間活版印刷工房來台分享。從上述種種皆可看出 Miki 想做的不只是傳承技術與文化，更是要打造一個活版印刷的實驗據點，發掘並連結活版印刷在現今及未來的各種可能。

　　但在這麼龐大的工作量與企圖心背後，其實有著一段可說是誤打誤撞、充滿血淚的過程。

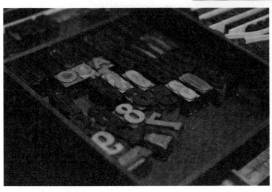

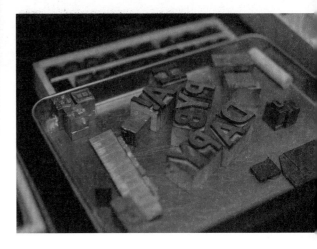

(上)　以凸版印製的春聯。

(中、下)　Miki 多年來蒐集的歐文活字與樣本。

從事活版印刷的契機
竟是客戶用剩的紙邊

問起 Miki 與活版印刷的淵源，才知道她早年曾在樹火紙博物館擔任美術設計。由於博物館中的特殊美術紙大多無法上機印刷，只能手送印表機，或者透過手繪、網印、絹印、凸版或燙金來加工，因此當時就有看過凸版印刷用的圓盤機。Miki 坦言，當時她只覺得圓盤機用起來是舊時代的技術，沒想過在不遠的未來，活版印刷竟會在她人生中占據如此重要的地位。

2001 年，在離開樹火紙博物館的工作後，由於家中原本就從事印刷相關行業，Miki 創辦了「小福印刷」，以提供客戶建議及居中印刷廠溝通的印務身分進入了印刷產業。在早期，小福有許多精品印刷的案子，如國際品牌的邀請卡，時常得照著國外提供的樣品製作，其中就有一些是以活版印製，因此在當時就接觸到不少海外活版設計品。而身為紙的愛好者，Miki 蒐集了許多海內外的老印刷樣本，也有許多是以活版印刷的，因此勾起了她對活版印刷的好奇。

在當時印刷的客戶很常使用高級美術紙，卻也因為設計尺寸特殊而會剩下許多紙邊，拿去回收相當浪費，因此 Miki 把還能再利用的紙邊留起來，思考或許能透過燙金或小開數的印刷加工製作成商品再利用，這時候，活版印刷也成為了一個可行選項。但由於傳統活版印刷已然是個夕陽產業，就算找到仍在營業的工廠，大多仍以手動圓盤機印製，師傅也有了一定年紀，也不太願意做新嘗試。因此，Miki 想到一個類似合作的方式，由 Miki 購買自動活版印刷機，但交由師傅們操作，互取其利。

2013 年，Miki 在萬華創立「PAPERWORK 紙本作業」，正式開始販售自創商品，同時也做為她與客戶溝通、展示商品的辦公室，也就在這時候，她下定決心要購入活版印刷機。在上網研究後，她鎖定了操作精準、安全的海德堡活版印刷機 (Original Heidelberg Platen 10X15)，但詢問之下才發現機器已在 80 年代停產，台灣從未正式代理販售，目前流通的二手機也大多都被改成燙金機使用。因此，她只好向國外搜尋，經過一番費力尋找，終於在 2014 年底正式從海外購買，運回台灣。但下訂機器後，師傅們卻打了退堂鼓，這讓 Miki 慌了手腳，百般思考下，只有自己硬著頭皮學印刷技術這一條路了。

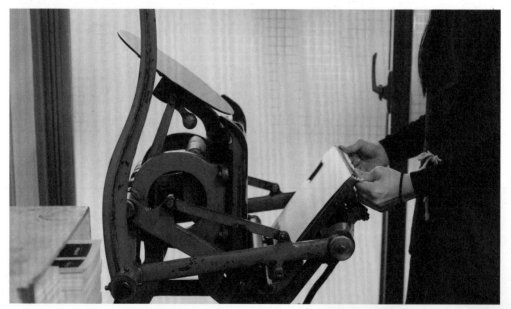

(左上) 於東京活版印刷節認識的日本職人 Aya 前來打工度假，特地把日本業界定番款圓盤機運至 Paperwork。

(右下) 非常著迷活版印刷書籍的 Aya。

(右、中、下) Miki 多年來蒐集的歐文活字與樣本。

前往日本修業
尋得活版印刷的貴人

拿到機器後，Miki 在「Letterpress Commons」這個聚集了世界各地活字印刷愛好者的網路論壇上一邊閱讀資料、與網友交流、看 YouTube 影片，一邊摸索試印了幾個月，但即使 Miki 對印刷已有一定概念，印出來的成果卻仍然離理想有相當大的落差。在台灣求助無門下，她發現鄰近的日本不只印得好，仍有許多活字印刷的技術人才，更可貴的是也有許多年輕人投入，非常好奇他們是怎麼辦到的。因此，她前往了東京定期舉辦的活版印刷節「活版 TOKYO」。在活動上，她一攤一攤拿出手機，用英文詢問該怎麼使用這台機器，雖然溝通困難，但也獲得許多善心人士的指導，更藉此開始了與日本活版印刷圈的交流，也是在當時認識了由日籍太太與美籍先生 Mr. Smith 所組成的活版工坊 Tokyo Pear，用英文向 Mr. Smith 進一步詢問了關於印刷操作的細節。（後來詢問下，才發現 Mr. Smith 的活版印刷技術竟然也是靠 YouTube 自學的。）

不久後，Miki 透過「Letterpress Commons」找到了她的第一個師父：大阪「大同印刷所」的大西祐一郎先生。被日本人稱為「Letterpress Geek」的大西先生，從爺爺那代就已經開始製作活版印刷，可以說是印刷世家出身，自己從事印刷業也已經 18 年。聯繫後，大西先生答應了 Miki 繳學費拜師的請求，從保養、上墨開始，大西先生花了幾天的時間，耐心從頭教導 Miki 如何使用這台印刷機，也點出她的印刷機出了什麼問題，這也是她第一次真正認識這部印刷機正常運作的樣子。「他真的是我活版印刷路上的貴人。」Miki 這麼說。在後來，Miki 也經由「京都活版印刷所」店長登津山先生的分享，在那裡見識到日本職人對於工作與自我的嚴苛要求，也讓她從此對活版印刷有更高的標準與偏執。就這樣，經過許多人的幫忙與指導，紙本作業的活版印刷業務終於在 2016 年底慢慢上了軌道。

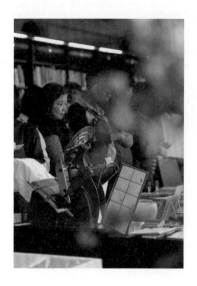

(左上) 2017 年「活版今日 Letter-press Today」現場。

(右上) 為了讓更多人了解活版印刷效果而推出的「活版印刷表現樣本」。

(左下) 2019 年「紙博東京」現場。

(右下) Miki 和大阪的師父大西祐一郎先生的合照。

—

PAPERWORK 紙本作業
台北市萬華區莒光路 254 號 1F
Tel. 02-2302-6599
paperwork.fufu@gmail.com
www.paperwork.tw

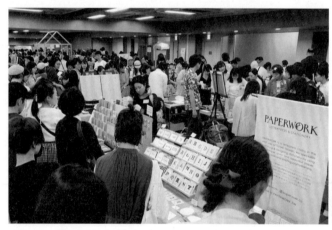

就算失敗也沒關係
希望大家都能實驗看看

在上了軌道之後，Miki 心想台灣一定也有很多人像先前的自己一樣，對活版印刷好奇但卻不得其門而入，而她現在手上有了這些資源，就想要介紹給台灣。正好當時的台灣創意設計中心在松菸有個可以舉辦展覽的場地「不只是圖書館」，Miki 因此向台創提案，於 2017 年籌辦了前面所提到的「活版今日 Letterpress Today」，聚集起台灣關注、

熱愛活版印刷的人，成功提升活版印刷在台灣的能見度，也讓設計師發現在一般印刷之外，活版印刷也是另一個可行的選擇。「我把我所知的活版印刷的東西在現場呈現，希望大家就來實驗看看，就算失敗也沒關係。」

除了店內業務及原創商品製作，這幾年紙本作業也積極參加海內外各式活動，像是誠品「理想的文具大展」、活版 TOKYO，在東京舉辦的手紙社的「紙博東京」以及 2019 年底首次來台的「紙博 in 台北」等，走入人群，透過各式工作坊，讓一般人透過實際操作親身體驗活版印刷的魅力。

Letian LetterPress Studio

樂田活版工房

[台中 / 南屯區]

Text by Zhi-Ping Xie Photo by Yehchungyi & Letian LetterPress Studio

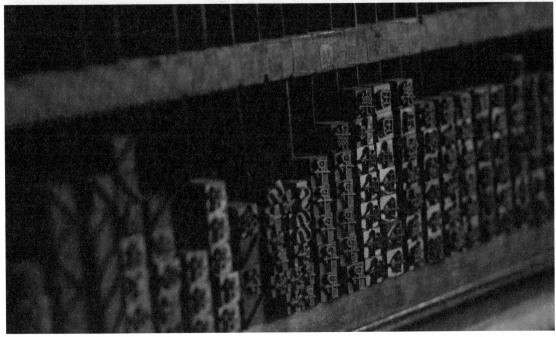

（上） 以三色版技術印製的《神奈川沖浪裏》，以及測試各種不同的凸版。

到樂田可以看到鬼斧神工的東西

在與這期的各個採訪對象碰面時，所有人都異口同聲建議我們一定要到台中的樂田活版工房看看，時分印刷的湯舜更說，「到樂田工房可以看到『鬼斧神工』的東西」。因此，我們與樂田的創辦人阿堂（黃宗堂）相約，實際到了台中認識這位傳奇性十足的阿堂，一探他與活版印刷的淵源，以及他鑽研的印刷技法能給我們什麼啟發。

距離高鐵站約不到十分鐘車程，樂田活版工房位於台中南屯的一間單層磚造古厝中，這正是阿堂從小生長的老家，「樂田活版工房」的名稱即來自於舊地址「樂田巷一號」。走進工房，除了海德堡自動凸板印刷機外，旁邊擺放著一台台灣製的手動活版印刷機（台灣俗稱活版車），以及一整面的活字字架。阿堂說，從台北萬華承泰活版印刷師傅呂大哥接手的這台印刷機，正和他的父親自小養活他們的印刷機一模一樣。

原來，阿堂的父親黃坤成先生自小從事活版印刷業，到了阿堂國中時，在老家附近買了一棟透天厝，創業開設了自己的印刷廠，養活了阿堂一家人。阿堂回憶起童年，說當時為了幫忙父親，像是要把印刷完的活字歸位，或是到市區的鑄字行買字，很少有能自己玩的時間，但也因此，活版印刷從小就是他生活中自然而不可或缺的一部分。雖然有著成為建築師的夢想，但在父親希望下，阿堂選擇了印刷科就讀，接著一路往上念到商業設計系、商業設計研究所，踏上印刷與設計之路。然而在求學過程中，數位印刷一夕間取代了活版印刷，因此接手家業並不在他的考慮之中，與父親也曾為了是否要保留家中的設備與機材有過爭論。就在阿堂即將退伍前，發生了九二一大地震，家中的印刷器材、活字掉落四散，父親再無心力整頓，因此將家中的印刷機、鉛字、排版機等設備秤斤賣了4000多元，捐給了慈濟做為賑災之用，家中的活版印刷事業在此畫下休止符。

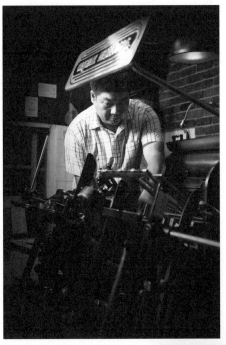

(左上) 樂田活版工房負責人阿堂。

(左中) 台灣製的手動活版印刷機。

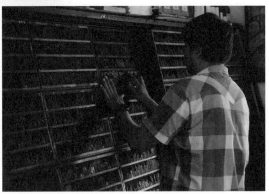

(右中、右下) 從台北萬華承泰印刷的呂
大哥接手的活字字架。

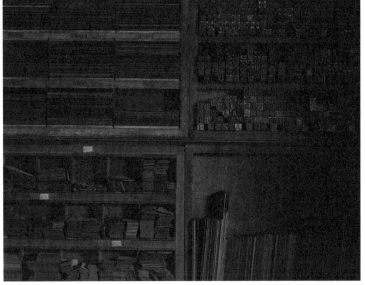

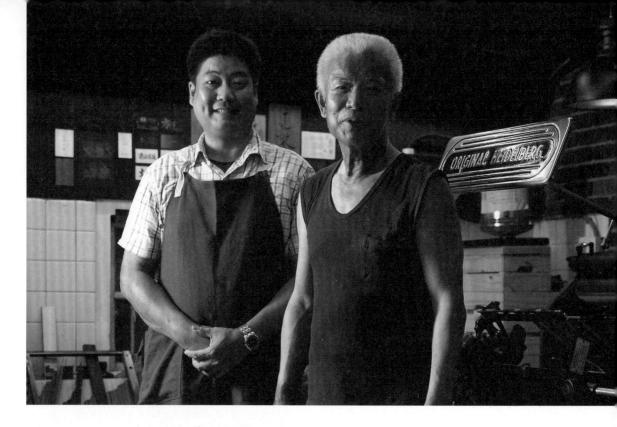

(上) 阿堂向父親黃坤成先生學藝，潛心活版印刷技藝。

　　畢業退伍後，阿堂先後進到了廣三 SOGO 及中友百貨擔任櫥窗陳列設計，一做就是 10 年的時間。之間除了百貨的工作外，阿堂其實還有另一個身分：Google 認證的金級 3D 建模師。很早就開始接觸 3D 繪圖建模軟體 SketchUp 的他，在 Google Earth 上蓋過超過 600 棟 3D 台灣建築，包括台中車站、台北 101、國父紀念館、中正紀念堂等，不僅獲得 Google 金級認證，更曾獲選《遠見》雜誌舉辦第 100 位台灣之光。

　　但在工作之餘，阿堂心中對於活版印刷的記憶並未消逝。「在做設計的過程，我開始懷念起小時候的東西，慢慢覺得活版印刷應該是要去延續的。」直到 2007 年，台北日星鑄字行受到報導後引發社會對於活版印刷文化保存的關注，成為了阿堂回返活版印刷世界的一劑強心針。「我看到日星鑄字行的張大哥說他要保留鑄字行的時候，我想，如果鑄字行要留，那我們就有機會了。」因此他興起了想將機器、鉛字找回來，並向父親從頭學活版印刷的念頭。但在當時要找到這些設備所費不貲，也並非易事。他也曾跑到台北找張老闆，說他想買活版印刷機、收鉛字，老闆也向他直言：「這個很難欸！」直到繼續工作了幾年，存了

一些錢，阿堂才一邊打聽一邊碰壁，終於在字田活字排版實驗室的幫助下買到鉛字，並上網從德國買了海德堡的活版印刷機，湊齊開業大致需要的硬體設備。2015 年秋天，阿堂回到充滿兒時回憶的老家裡，正式成立「樂田活版工房」。

　　除了器材之外，技術也得要從零學起。幸運的是，家中就有一位擁有 40 幾年經驗的老師傅能夠拜師學藝。創業後，阿堂並未立即對外營業，而是花了一年的時間請父親手把手傳授技藝，才掌握起活版印刷的眉角。而海德堡印刷機的操作，則是在他前往香港參加活版印刷導賞團時，透過香港綠藝製作公司創辦人蔡榮標先生牽線，認識了光華印務公司的任偉生師傅，進而向他請益。雖然任師傅當下並未馬上答應，但透過網路交流幾個月後，或許是受到阿堂的熱情感動，趁來台自由行時，竟親自抽空來到台中為阿堂實地教學。此外，阿堂也到處尋找閱讀活版印刷的相關資料與書籍，甚至研讀到民國初年、日治時期的印刷教本，不只繼承傳統印刷技術，更結合他求學階段獲取的數位印刷與設計知識，融會貫通，進一步鑽研開拓活版印刷的可能性與極限。

(左上) 阿堂至今還保留有父親當年與其他印刷廠聯繫的名片。

(右下) 樂田與童木形色合作的「七媽會媽祖平安卡」。

(左頁) 阿堂與父親黃坤成先生。

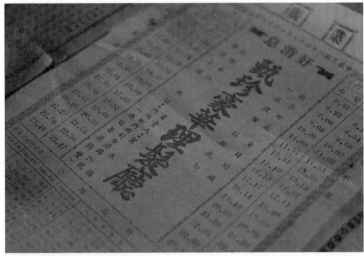

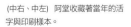
(中右、中左) 阿堂收藏著當年的活字與印刷樣本。

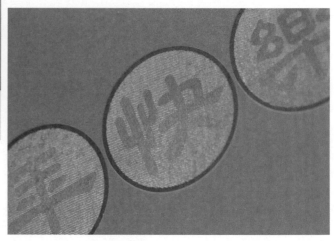

(左、右) 以獨特潛影技術製作的新年賀卡設計。

不追求產量數字，而是覺得有意義的事

談到樂田與其他工房的不同之處，阿堂說他並不太想走一般接單代工、追求產量的經營模式。或許那麼做能獲得較多商業利益，但他更想做的是鑽研自己有興趣、覺得有意義的事。例如他在2017年曾和插畫品牌「童木形色」共同參與「七媽會」百年紀念活動，免費製作3000張媽祖平安卡，提供給信眾們做紀念。「如果再過了100年後有人留著，發現『哇，100年前印成這個樣子耶！』，這樣我們是不是對這個土地做了一些事？」

而他近年特別鑽研的，是源自19世紀中、一度失傳的「三色網線銅版法」（又稱「三色版」），阿堂不只成功復刻，更不斷嘗試推展印刷品質，印製出日本知名浮世繪師葛飾北齋的作品《神奈川沖浪裏》，效果甚至比四色數位印刷更有層次及手感。此外，他也成功開發凸版印刷的「潛影效果」專利技術，在圖案中藏進另一圖案，以特定角度才能看見。「我想要讓自己會更多，也想證明自己想的可不可行。當然也有做不出來的時候，但還是要去試啦！」

此外，阿堂也代表台灣到北京參加活版印刷節，分享他的三色網線銅版法技術，更有來自香港的 dittoditto 工作室、日本的明晃印刷等活版印刷職人特地前來台中拜訪，拓展了台灣的活版印刷技術與保存在國際上的能見度。

問起是否有什麼話想對現在的設計師或學生說，他語重心長的說：「活版印刷算是老東西，到現在2020年之間有20幾年沒人在做了，我這代的人很多都沒看過。但它消失，絕對不代表它跟不上流行，大家應該要往回讀、去接觸，老的東西應該可以怎麼做，如果你有想法，其實是可以從設計面突破的。一個作品呈現的不只是印刷，還有設計，兩者之間是一個很密切的合作過程。」

最後，談到有些人覺得活版印刷昂貴，阿堂覺得其實並不然，端看你希望呈現的是什麼效果，印象需要稍微扭轉，而非只因價格就完全不考慮。但另一方面，一味的使用凸版印刷也並非好事。「設計應該要先思考，透過活版印刷的手法可以達到什麼效果。」

樂田活版工房
Letian LetterPress Studio

台中市南屯區楓和路502號
Tel. 04-2479-0682 / 0919-835-801
twletterpress@gmail.com
www.letterpress.com.tw
www.facebook.com/letterpress.com.tw

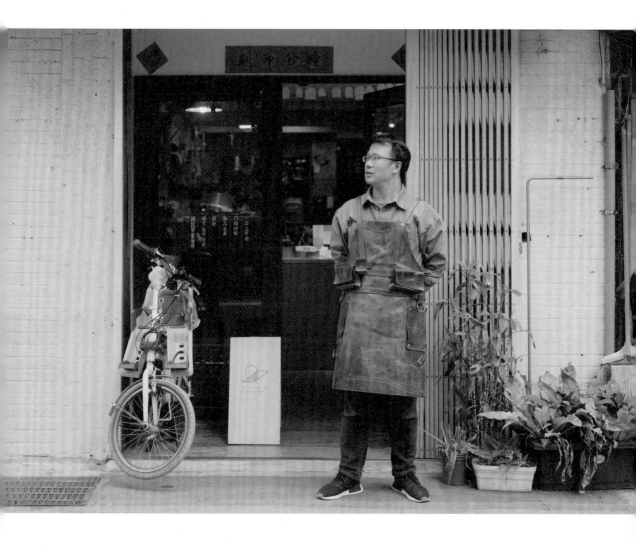

台灣的活版工房

Teleportpress

時分印刷

[台北 / 大安區]

Text by Zhi-Ping Xie　Photo by Yehchungyi & Teleportpress

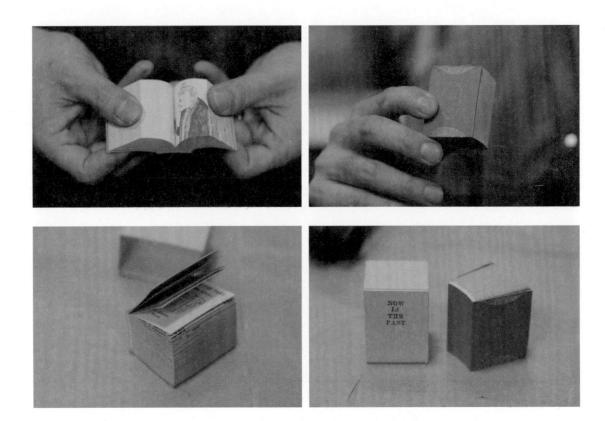

（上） 為「挪石社 nos:books」印製
的袖珍書：台灣旅美藝術家黃海欣的
《現在過去式》。

（下） 委託時分印刷設計、印製的喜
帖與名片。

從一間印刷店的歇業，開始活版印刷之路

會決定來探訪時分印刷，是在訪談紙本作業的 Miki 時她和我們提到，這間店是位香港人帶著印刷機來台灣開的。這頓時激起了我們的好奇：香港的文創產業其實也相當蓬勃，為什麼他會選擇到台灣，尤其是「凸版印刷」這門行業？

大學就讀人文學科的湯舜，畢業後曾從事商業攝影，2008年左右偶然在網路上得知一間以手工印製發票、合約等為主要業務的活版印刷行「大志印刷公司」將結束營業，卻因報導而業務量大增，引起一些對活版印刷有興趣的人自願前往幫忙，湯舜正是其中一員。在過程中，湯舜學到了活版印刷的基礎運作及機械操作，也萌生了投入活版印刷的想法。

結束營業前，不少人向店主爭取接手店內幾版鉛字和機器，湯舜也為此做了一些功課，並提出了轉型營運的構想，他認為活版印刷並不是夕陽產業，就算是印名片、喜帖，以新一代的方式去做，也是很好的轉型出路。但最後，店主選擇將道具與機器交給了文創團體，現陳列於 JCCAC 賽馬會創意藝術中心內的香港版畫工作室做為活版印刷文化的展示。雖然有著保存活版文化的美意，卻也讓這些機器像是動物園裡的動物般，失去了繼續活躍運作的可能。

為此燃起了熱情、仍想投入活版印刷的湯舜，萬般尋找後終於找到機器，在一間工業大廈裡開設了凸版印刷工房。但在偶然來台灣觀光後，他發現自己很喜歡台灣的環境與人，因此多次來台，陸續認識了 Miki、日星鑄字行的張老闆等台灣活凸版印刷同好，以及版畫、藝文界的朋友，興起來台發展的念頭。「香港人多地稀，店面一定在工業大廈裡面，我覺得台灣這邊的可能性比較大，店面可以在一樓，可以更容易接觸到客人。」經過兩三年尋覓，終於找到現在這個空間正找人頂讓，「好像不錯，就衝一波吧！」湯舜回想當時的心境這麼說。2016年底，他正式搬到台灣創立時分印刷。

但開張那段日子，湯舜結了婚生了小孩，一切事情接踵而來。「剛來到這個空間後弄了一下裝潢，把印刷機運了過來，但還是有很多事情不熟。加上印務這塊頗繁瑣的，一開始整天都在回報價，跟客人說明細節，但十筆生意沒有一筆談成，時間就這樣流走了。」湯舜苦笑著說。「後來找了伙伴一同處理，才有可能做下去，很謝謝他們幫我做這些不賺錢的事。機器那時候也有很多不知道的細節，這幾年才用心去研究。」

談到機器的研究，湯舜一邊說「哎呀，這都是很宅的，怎麼寫啊」，卻也眉飛色舞了起來，跟我們介紹起店裡的生財工具。比較靠前面這台台灣製半自動圓盤印刷機，竟是從大安高工地下室搬過來的。原來是學校想將舊機器淘汰，

(右) 從大安高工地下室搬來的台製半自動圓盤印刷機。

(右) 座落於大安區巷內的時分印刷。

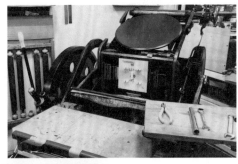

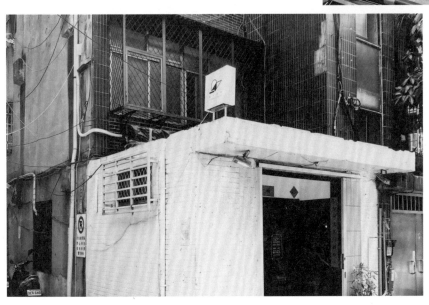

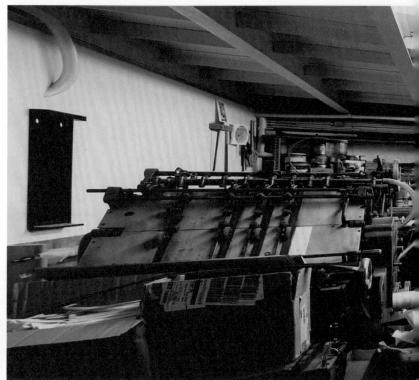

(左) 湯舜喜愛蒐集各種有趣的停產活版機械部件。

上網免費拍賣卻多次流標，最後終於等到湯舜願意接手。說是免費，但其實光是搬運費用就得要7萬元左右，加上機器年久失修，也難怪找不到願意收留的人了。

湯舜說，這類半自動圓盤印刷機操作相對簡單，但其實滿危險的。前陣子聽說有印刷師傅手指頭被夾到，腫得像卡通效果。「聽老師傅說，印刷廠裡面的意外都頗恐怖的，有時候買二手機器還會在裡頭發現斷掉的手指。」印刷產業的高風險，或許也是年輕一代不願意接手的原因之一。

後面這台海德堡全自動印刷機，是前面提到他在香港入手後跟著他一起來到台灣的。雖然已經和這台機器相處了幾年，他仍然不斷在印刷過程中發現、解決問題，也從中學習。「活版技術是70年代前流行的，當時出版的教科書內容簡略，大多還是得靠師傅的經驗補充，因此我想找到解答，得要透過網路找資料、問網友或自己嘗試。但找到

答案後的成就感，也是我沒賺到錢卻想一直做的動力。」

湯舜提到，過去曾覺得印刷機非常珍貴，但後來發現只要有門路，要找到好的機器並不難，便宜的十幾二十萬台幣就能買到。這些年，他也幫台灣幾家印刷公司買過機器，整備好後教他們使用。「要買嗎？」湯舜一派認真的跟我們這樣說。此外，他也不定期開設工作坊，從繪圖、製版到印製，讓大眾也能完整體驗凸版印刷的魅力。除此之外，也會有人來請教機器去哪裡買，或是請他教學，湯舜也不會藏私，如果對方想進店裡學，他會收個學費，但學費大概一半都用來替學生買工具了。

他希望，凸版印刷能夠重新流行，也希望開發出一個通用的印刷流程，讓消費者利用起來更便捷。此外，他也期望培養起大眾的意識，例如名片或是喜帖，就是該用凸版做。「像在歐美，用凸版印喜帖就是很理所當然的事。」

（上）湯舜來台灣前在香港時開設的
凸版印刷工房 Letuspress。

（下）湯舜與他從香港帶到台灣的海
德堡全自動印刷機。

比起加工，更重要的是設計本身

談到是否有遇過什麼特別的案子，他拿出了去年透過誠品承接日本設計品牌 SOU · SOU 特展的凸版明信片商品，以及為台灣獨立出版社「挪石社 nos:books」印製的袖珍書。當初首刷的 100 本，甚至是用手搖機每天站著搖十幾個小時，踩壞好幾雙運動鞋，印了一個多禮拜才完成。

而關於今年的計畫，湯舜表示，他這一兩年開始嘗試找一些插畫家合作，請插畫家畫一些有趣的作品，再製作成明信片後於專頁上發布做為宣傳，而印製出來的成品就免費讓插畫家拿去販售，可以說是雙贏的宣傳方式。而他也很想與插畫家們有各種其他形式的合作，嘗試活版印刷的可能性。「不曉得川貝母什麼時候可以找我啊？」看來湯舜心中已經有個願望名單了。

最後，我們問起他是否有什麼想跟設計師跟學生們說的，他說道：以他幾年下來的經驗，比起繁複的加工，設計本身是否用心才是關鍵。

「坦白講，比起要師傅花十幾個小時多去做三四種加工，多花一兩個小時去做好一個單純的稿件，效果一定會好很多，也會省很多錢跟時間，而且是有意義的被利用。有時候接到一些作品，看得出來創作者花了好多時間，我就會很用心去做，也會算他便宜，覺得這是應該被更多人知道、更應該被做出來的。簡單講，就是你有用心，別人一定會知道的。」

在網路上的一則受訪影片中湯舜提到，「日常用的印刷品變得越來越沒質感，因為很便宜、很大量、很快，摸在手上那個質感就像塑膠一樣，讀完上面的訊息就可以丟掉，也不會覺得有什麼問題。而會取名叫『時分』，是因為印刷需要時間。跟客戶溝通需要時間、印刷、套準都需要時間。時間就是金錢，雖然很銅臭味，但不得不說這是推動印刷機的動力。想告訴大家，我們要用時間來做事。」當我們陷入工業社會中一味求 CP 值的狂熱，看似節省時間，或許反而更忽略了時間有多麼寶貴。湯舜的這些觀察與體悟，或許正是我們現在應該回頭關注凸版印刷的理由。

—

時分印刷 Teleportpress
台北市復興南路一段 30 巷 5 號
Tel. 02-2711-3337
info@teleportpress.com
https://www.teleportpress.com/

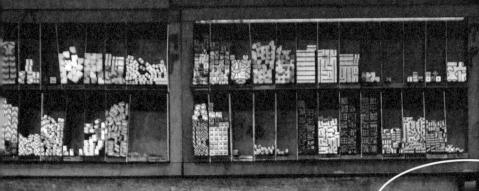

ASIA

活字的現在・亞洲篇

JAPAN KOREA THAILAND

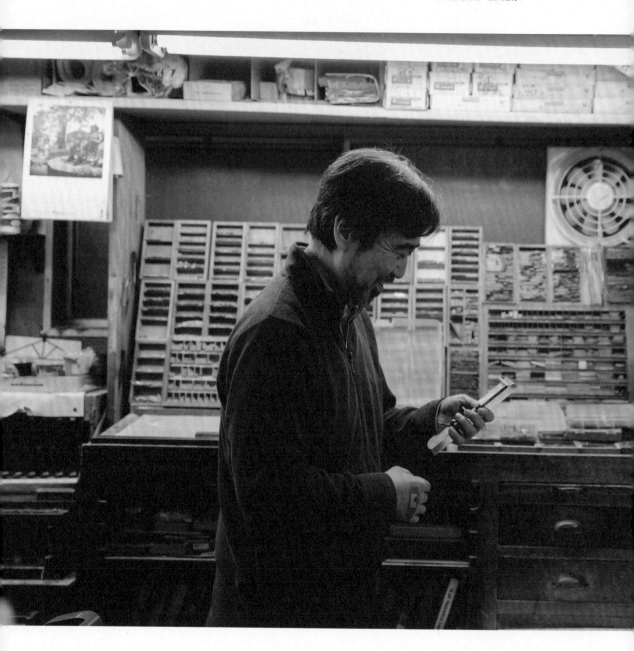

日本的活版工房

Kazui Press

嘉瑞工房

[東京 / 新宿區]

Text by Yuki Sugise　Photo by Fuminari Yoshitsugu　Translated by 廖冠澐

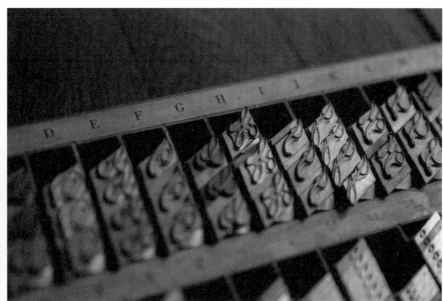

在工房裡的全都是貴重的鉛字。照片為自歐洲的活字鑄造所購入的 Palace Script。也能對應設計師印出清樣（轉外框之後的製版原稿）的需求。

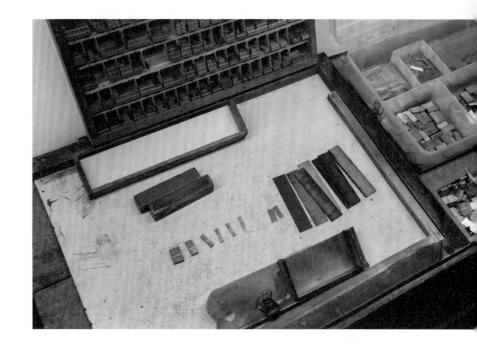

為了排版的美觀，使用各種不同大小的填充物來調節字間或行間的距離。

活版印刷的流程

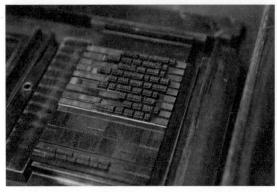

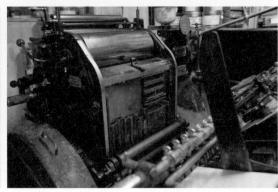

1（左上）從鉛字盒中揀取鉛字，於字間或行間放入填充物，一邊調整間隔一邊排版。調整間隔是排版工作的重點。

2（右上）鉛字被放在「檢字手盤」（composing stick）上排組。要排出超過名片尺寸的東西時，就重複數次這項作業，製造出大的版。

3（左中）將排組完成的版放入稱為 Chase 的鐵框當中，用緊版器固定之後製成版型，鉛字的高度要調整到一致的程度。

4（右中）將版和紙張裝好，開始自動印刷。印刷速度為一小時 2000 張左右，會依據大小和內容而改變速度。

5（左下）確認印刷的狀況，如印壓是否恰當、印刷面有無印痕等。嘉瑞工房的原則是不做讓印字部分凹陷的活版印刷。

6（右下）印好的「聖經金句活版明信片組」。與製本公司美篶堂共同企畫，將有名的聖經金句印刷成英語、德語、拉丁語 3 種語言，同時也擔任選擇字體的工作。

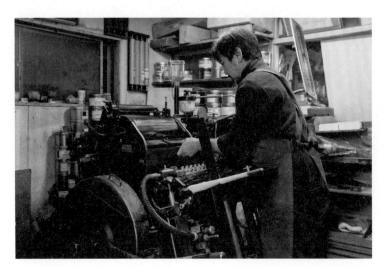

備齊300種字體歐文活版印刷的專家
300書体を揃える欧文活版印刷のスペシャリスト

嘉瑞工房擁有的歐文鉛字數量之傲人，不只在日本國內，甚至連放眼國際都是首屈一指的。因應印刷物的用途、目的或歐美各國慣例，嘉瑞工房將300種字體歐文鉛字運用得淋漓盡致。這些歐文鉛字，據說連世界知名的字體設計師 Matthew Carter 造訪工房時也為之瞠目。

嘉瑞工房的歷史，可以追溯到二次大戰之前，肇始於現任社長高岡昌生先生的父親重藏先生向工房創始人井上嘉瑞拜師一事。井上嘉瑞原本是以海運公司員工的身分派駐倫敦，卻自學習得了正統歐文活版印刷，他還曾經發表指謫日本歐文印刷水準低落的檄文，給當時的印刷業界帶來很大的刺激。從嘉瑞先生繼承了歐文印刷的重藏先生與昌生先生父子二人，縱使早已成為國內外業備受敬重的存在，如今仍然一有機會就訪問歐美各國，對歐文鉛字的探索不遺餘力。除了雙語名片之外，也經手印製許多正式的卡片或專用信箋、證書 (獎狀類) 等，其基於活知識的精準排版，獲得與國外有商業往來的企業和個體客戶青睞。

「不只要瞭解字體本身以及其歷史背景，比方說證書的話，字體會因應內容而有不同規範，就連文字表列的順序也是很重要的。由於在歐美國家，有把證書裝飾在可見之處的文化，所以品質非常高的證書很多。證書本身要能夠傳達頒獎人讚許受獎者的心意，不會相形見絀，這是很重要的。」昌生先生說。

名片也是，除了必問的業種之外，也會先確認是給什麼對象、會在什麼場面使用的，與業主取得共識之後，才生產出配稱為其人之「臉」的一張名片。

「由於字體的種類很多，在這裡看著樣品猶豫也沒關係喔。只是，你想要如何表現自己，又想要對誰傳達什麼呢？我認為要先把這些弄清楚，才好給予建議，做出更令人滿意的成品，不是嗎？」

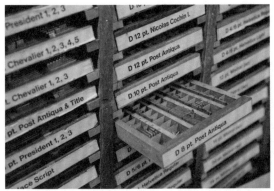

(左上) 保管鉛字用的字架。號數尺寸也很豐富齊全。

(右上) 既是昌生先生的老師又是父親的高岡重藏先生。已於 2017 年 9 月逝世，至逝世前對歐文印刷的熱情絲毫不減。

(左下左) 將 19 世紀英國詩人 Thomas Campbell 寫的詩句〈Hallowed Ground〉以活版印刷而成的作品，整組 5 張。(左下右) 將花語用木活字排版印刷而成的原創月曆，6 張一組。

嘉瑞工房
東京都新宿區西五軒町 11-1
Tel. +81-3-3268-1961
www.kazuipress.com

Sasaki Katsuji

佐々木活字店

[東京 / 新宿區]

Text by Atsushi Yamamoto + Tamaki Hirakawa
Photo by Fuminari Yoshitsugu Translated by 廖冠濃

在 2 樓用鑄造機鎔鑄鉛字的佐佐木勝
之先生。

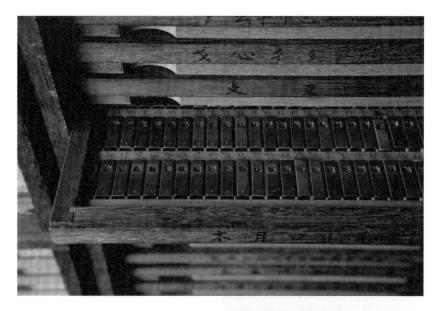

(右上) 收納著許多母型銅模的架子。

(右下) Monotype 的鑄造機。可鑄造的鉛字大小為 8pt。

(左下) 從無數排列著的鉛字裡揀選的吉澤先生，鉛字的所在位置全都在他的掌握之中。

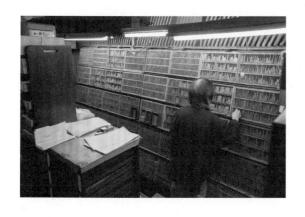

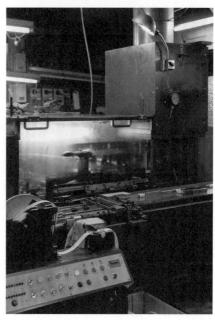

每日持續地鎔鑄著各式各樣的鉛字
様々な活字を日々鋳込み続ける

東京・新宿區的榎町周邊，是一個從大正、昭和時代起就持續從事印刷、製書、紙張加工等相關專門業者櫛比鱗次的地帶，而佐佐木活字店是一間於大正 6 年在此地創業，並於 2017 年迎接了 100 週年的老店。雖然印刷技術隨著時代持續地演變，但在所有印刷方式當中，佐佐木活字店依然只進行活版印刷的業務。從鉛字的鑄造到檢字、排版、印刷，各項業務都由專門的職人來進行，是目前來說少數能夠統包執行的公司。

進入店內，首先映入眼簾的是一整面排列著鉛字的層架。架子上面整齊地收納著大概超過 700 萬個的鉛字，醞釀出一股壓倒性的存在感。而在櫃台接受各式各樣的諮詢的塚田正弘先生，熟諳活版相關事物，又會自己排版，若用現代的頭銜來稱呼的話，比較接近的應該是「Printing Director 印刷總監」吧。從名片、明信片、單頁作品，乃至於大型印刷品，無論是初次來的人或是常往來的客戶，都能給予準確的建議，並引導直至形成印刷品，這就是塚田先生的工作。從多如繁星般排列著的鉛字裡，一個一個地揀選的，是負責檢字的吉澤志津子小姐。初次看到她從按照部首排列的架子上揀選的模樣的人，都會為其速度而

感到驚訝。將揀選好的鉛字排版的是村上秀夫先生，接著為排好的版做印刷的是佐佐木精一社長。

鑄造那些鉛字的，則是身為繼承人的佐佐木勝之先生。在2樓並列著約10台的鑄造機，每天都在鎔鑄著新的鉛字。以使用頻率高的5號、9pt、8pt的鉛字為主，從初號到標音用的4pt，全部在販賣的尺寸均有鎔鑄。日文字體有明體、黑體、正楷字體等，歐文字體以 Century Old、Copperplate 為中心，泛用性高的鉛字齊全，還擁有許多稱作「裝飾花樣」（花形）的裝飾文字銅模。另外，主要使用在手冊上的鉛字，則由目前日本只有少數幾間公司擁有、相當貴重的 Monotype 鑄造機來鎔鑄。

佐佐木活字店也很重視與當地其他公司之間的橫向連結，在業務上合作的情況也很多。位於東京・市谷 dot DNP 的「honto cafe」，那填滿整個牆面的秀英體初號鉛字，就是全部由佐佐木活字店用大日本印刷所擁有的銅模鑄造出來的。由於隨著廠商擁有的機械不同，能印出的尺寸也不同，所以不同公司之間會相互協助。這也是因為彼此都具備值得信賴的技術才能夠辦得到的事情。

目前有在從事的業務，從個人的名片和明信片，到清樣與書籍的封面、俳句或詩集的小冊子等等，種類多元且廣泛。共通點是每一種皆為能夠活用「鉛字的文字之美」的印刷品。為了讓人能夠近距離地看到鉛字鑄造的現場，曾經會每月舉辦一次鑄造觀覽會（現已停辦）。因為一次能參加的只有少少的6個人左右，所以能夠聽到詳盡的說明。許多接觸過鉛字被鎔鑄、誕生的現場，因為這個契機而變得對活版印刷抱持關心的人，都會再度造訪佐佐木活字店。

此外，由於希望今後也要讓更多人接觸並知道鉛字是很親近的東西，佐佐木活字店於2014年成立了商品品牌「東京活字組版」。使用了佐佐木活字店裡各種不同大小的鉛字排版、印刷而成的文具用品，擁有獨一無二、鉛字特有的質感，獲得許多好評。

就這樣，今天在佐佐木活字店裡，依然「鈰鏘、鈰鏘」地，迴響著鑄造鉛字的聲音。

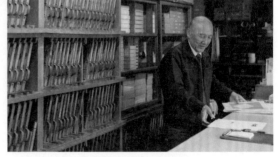

（上）用 Monotype 鑄造成的鉛字。

（下）在櫃台迎接客人的塚田先生，
於此處接受各式各樣的諮詢。

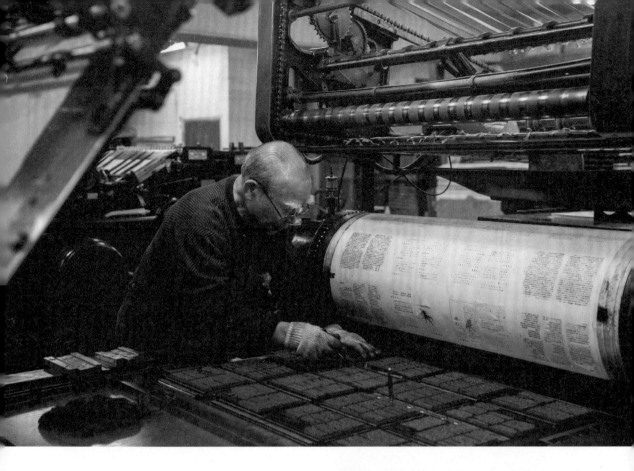

（上）委託佐佐木活字店鑄造鉛字的豐文社印刷所。擁有一台菊全開的印刷機和兩台四六版對開的印刷機，目前仍然每個月都在印刷 A5 尺寸的俳句月刊。

（下）東京活字排版的書籍封面與折頁的排版。將宮澤賢治的詩以 10 種不同大小的鉛字排出來。設計：平川珠希

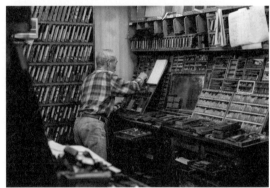

豐文社印刷所內，為 A5 尺寸的手冊進行排版的地方。

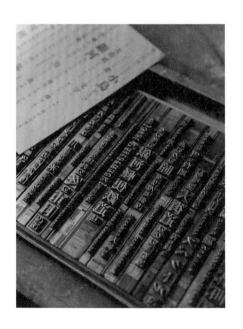

佐佐木活字店
東京都新宿區榎町 75
Tel. +81-3-3260-2471
http://sasaki-katsuji.com
info@sasaki-katsuji.com
本店販售鉛字並承接印刷業務。
www.facebook.com/sasakikatsujiten

ALL RIGHT PRINTING

オールライトプリンティング

【 東京 / 大田區 】

Text by Yuki Sugise Photo by Takeshi Shintou
Translated by 廖冠澐

做為插入鉛字之間的填充物使用的行條（照片中的木片）和鉛角。

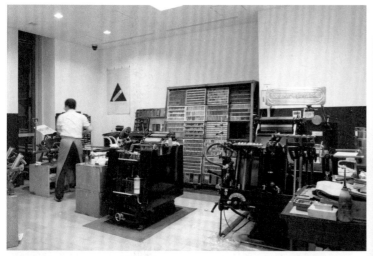

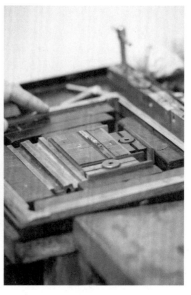

(右上) 高田先生正在進行檢字、排版、印刷。

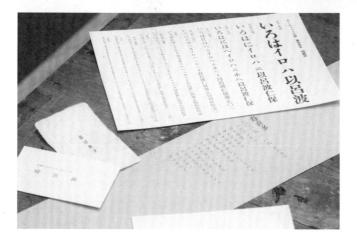

(左上) 工房位於金羊社的 1 樓,因與平面設計團隊的房間相鄰,所以合作也很順利。

(左下) 單頁最大可以印到 A4,大於 A4 的尺寸則要諮詢。

—

ALL RIGHT PRINTING
東京都大田區鵜之木 2-8-4
Tel. +81-3-3750-9061
www.allrightprinting.jp

設計也可以交給它,讓新手安心的活版工房
デザインも頼める、
初心者に心強い活版工房

同時兼備活版印刷與平面設計的 ALL RIGHT PRINTING。負責活版印刷部門的高田 Motonori(高田もとのり)先生是位熱情分子,被鉛字獨特的存在感迷住而跳入這個世界,向無數間活版印刷公司請求協助之後才學得了技術(中文版編按:設計師高田唯也是本間印刷工房的經營者)。

成為轉機的,是 2007 年於世田谷區舉辦,ALL RIGHT 以 Direction Design 身分參與的「活版再生展」。由活版印刷公司讓渡給企畫團隊的一組印刷機材,於展期結束之後讓與了 ALL RIGHT。再加上得到幸運之神眷顧,印刷公司金羊社好意地將新辦公室的一樓分租給了他們。在工房創業上先馳得點的高田先生,只要一有時間就會前往活版印刷公司,耳濡目染地把技術學了起來。

「承蒙大家讓我參觀現場,我也學習到了技術以外的東西。也因為和跟各種不同地方建立起交情,使得 ALL RIGHT 辦不到的業務也可以拜託其他活版印刷廠。像這樣的合作,讓活版印刷可以繼續走下去,所以現在依然跟許多活版印刷廠進行交流。」

客戶的訂單雖以名片或卡片類居多,但他們也很推薦用活版來印刷信封或筷袋等現成品。客戶也可以從設計階段發包,預算或概念方面只要諮詢就會提供具體的方案,所以新手也能安心。此外,他們在工作坊方面也投注了心力,除個人之外,還開放工房給學校做社會科參觀或暑假的自由研究等等。

「即使只多一個也好,我想讓更多的人實地看到活版印刷。日後有一天如果他們能回想起來並前來使用,我會很高興。今後,我也希望透過活版印刷,一邊跟各式各樣的人交流,一直持續做我做得到的事情。」

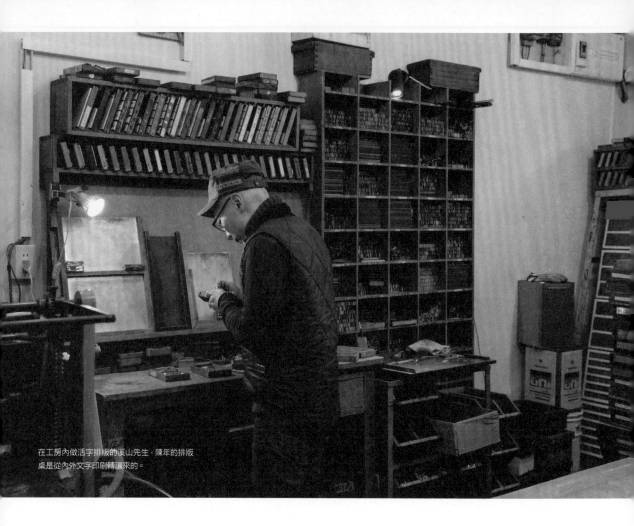

在工房內做活字排版的溪山先生，陳年的排版桌是從內外文字印刷轉讓來的。

First Universal Press

ファースト・ユニバーサル・プレス

[東京 / 台東區]

Text by Yuki Sugise　Photo by Fuminari Yoshitsugu
Translated by 廖冠澐

從名片到書籍的內文排版可應對的範圍廣泛
名刺から書籍の本文組まで
幅広く対応

First Universal Press (以下簡稱 FUP) 悄然佇立於相當靠近西淺草合羽橋道具街的田園町裡，殘留著昭和風貌。工房備有豐富齊全的 IWATA 和築地鉛字，是目前東京都內少數連書籍內文排版都能夠應對的活版印刷工房。

店主溪山丈介先生首次接觸這個世界，是在叔叔經營的「內外文字精巧」(現為「內外文字印刷」) 裡打工的中學時期。在這個專門製造銅模的工廠裡，他幫忙簡單的銅模雕刻作業，切身感受到鉛字的存在感。高中畢業之後，雖然也有在凸版印刷業打工做照相排版的經驗，但認真地投入從事這個工作，是在很久後的 2008 年到叔父瀕臨經營困難的公司幫忙時才開始的。

「當時，叔叔的公司已經改名為內外文字印刷，變成從鉛字雕刻到鑄造、檢字、排版、印刷為止全都經手，對於學習一整套活版印刷來說，是個理想的環境。」

2013 年，伴隨著內外文字印刷的事業體縮減，溪山先生

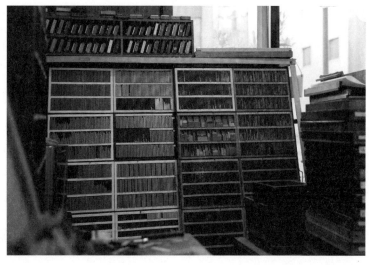

(左上) 川村記念美術館 Joseph Cornell 展的畫冊,內文使用了內外文字印刷的鉛字。

(右上) 緊密收納於架子上的鉛字。平假名採伊呂波順 (注:日文假名的一種排列方式),漢字依部首區別按筆畫順序排列,使用頻率高的漢字則另外收整在一起。

(左下) 各種使用於排版的道具。將揀好的鉛字放入檢字盒後拿到這個檯上,排好的版用束繩綁起來。

(右下) 主要使用於工作坊的桌上小型活版印刷機。

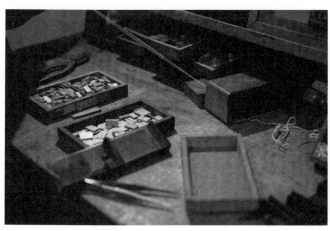

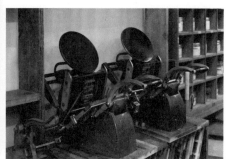

接手了排版、活版印刷部門並獨立創業。對於成立 FUP 的想法,他這麼說:「由於印刷書籍是內外文字印刷的專業,所以不想讓內文排版的技術失傳。因為書籍會使用到很多鉛字,我想要在商業上能維持的程度裡,藉由在書籍內文排版使用鉛字,把活版印刷傳承到下一個世代。」

少量的詩集、句集或同人誌等就不用說了,名片或卡片的訂單也是不論公司、個人都能放心應對。100 張名片含排版,初次印刷的費用為日幣 6500 元起,第二次以後只要 3000 元起就能製作。他們很樂意傾聽客戶「想要自己印」、「想要從排版試試看」之類的要求,有此需求者不妨直接詢問看看。這是一間從活版印刷的新手到老手都能信賴的工房。

First Universal Press
東京都台東區寿 2-7-8
Tel. +81-3-5830-3238
info@fupress.jp
www.fupress.jp

Toshoinsatsu Dohosha

圖書印刷同朋舍

[京都 / 下京區]

Text by Tetsuya Goto Photo by Nobutada Omote
Translated by 廖冠澐

陳列著鉛字、填充物等排版必
備道具的排版桌。

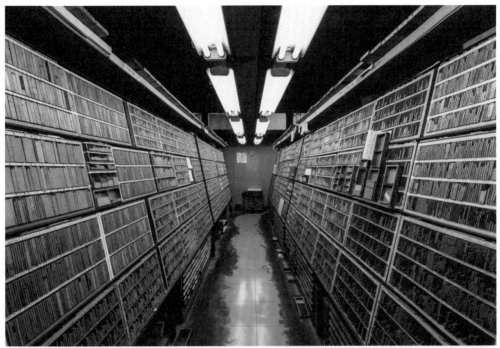

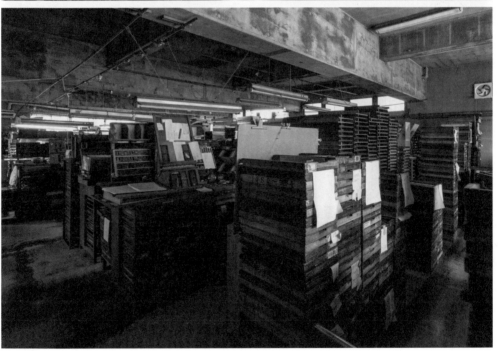

（上）鉛字架。龐大的鉛字整齊地排列　　（下）因為近幾年排好的版有些會不
著，每位職人都有偏好的排列方式。　　拆版繼續使用，所以有置版的情形。

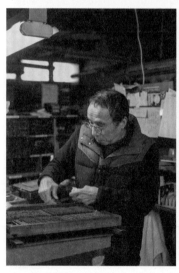

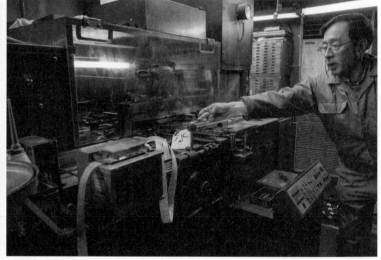

曾為關西最大規模的活版印刷廠
かつて関西最大規模の活版印刷所

圖書印刷同朋舍這間印刷廠，是創辦者足利淨圓在為了淨土真宗的傳教前往美國時，學習到基督教在傳教時會活用印刷品，而於大正7年設立的。因此，至今它仍與佛教之間有很深的淵源。該公司的排版職人中村節夫先生如此說明：「我們以寺廟或大學的案件居多，也會使用一般的鉛字裡頭沒有的梵文或甲骨文等等。我們有許多獨家製作並

累積下來、別處找不到的鉛字。比如說本能寺的『能』字，是『骺』，像這類的鉛字都是因應需求而製造出來的。」

印刷品主要是書籍之類的出版品，以寺廟的書籍或大學的研究書籍為主。活版印刷跟平版印刷一樣，油墨不是浮印在紙上面，而是滲透到紙裡頭，因此就算是明治時代的報紙也都還能夠閱讀。現在有把排好過一次的版置版（版以排組好的狀態直接保存）的情形。」

在圖書印刷同朋舍裡，從鑄字機到印刷機，全部都是現役運作中。其中操作鑄字機的是仁井英夫先生。「鑄字機

左頁

(上) 裝在自動鑄字機上的銅模板，一片大約有 1900 個字。

(左下) 排版職人中村節夫先生，擁有從昭和 37 年至今超過 50 年以上的傲人資歷。活字及置版的位置全都在中村先生的腦袋中。

(右下) 在自動鑄字機前說明的仁井英夫先生。鉛字是以大約 350° C 的溫度融化合金之後鑄造。

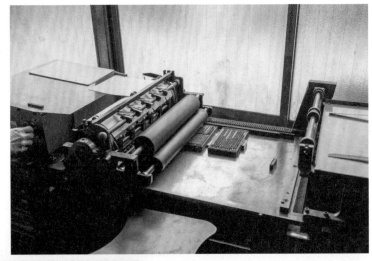

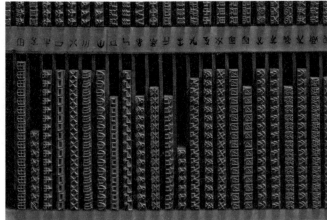

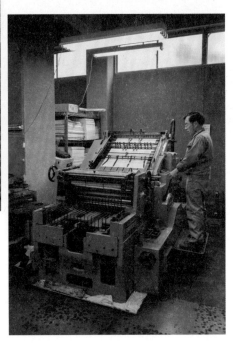

(右上) 確認文字排列或錯字的校正機。直到正式上印刷為止，全部都要先用校正機做過確認。

(右) 菊對開印刷機。因為必須在印刷機上做諸如落版、鉛字高度等等細部的調整，到正式印製為止會進行許多確認。

(上) 鉛字架。有特別為梵文和甲骨文準備的架子。

共有 3 台，分別鑄造不同大小的鉛字，能讀取打孔紙帶的原稿後自動鑄造。在全盛時期有很多位職人，但現在只剩下我一個了。」

印刷機有菊對開機和四六版對開機這兩台。活版印刷的職人目前已經退休，改為以接案的方式，只在開機日進公司。「除定期刊物以外，用活版做印刷的越來越少。現在連原本只有我們家獨有的鉛字，也可以用電腦來造字了。然而，只要還有對活版印刷有需求的客戶，我想把機材和人才盡可能地都保存下去。」社長室的宮崎清男先生說。

—

圖書印刷同朋舍

www.dohoprit.jp
目前已結束營業。

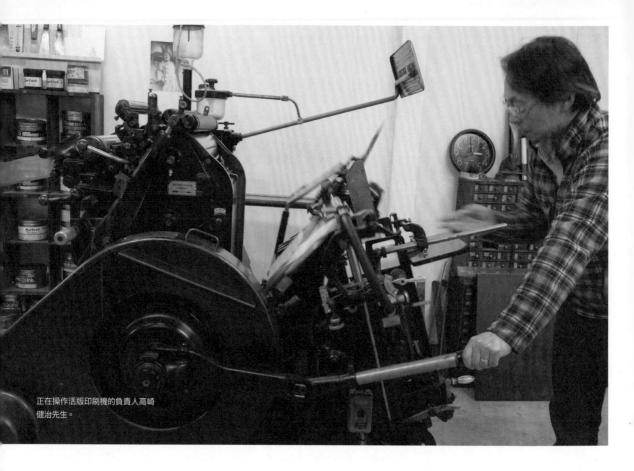

正在操作活版印刷機的負責人高崎
健治先生。

日本的活版工房

Meiko Printing

明晃印刷

[大阪 / 福島區]

Text by Tetsuya Goto Photo by Nobutada Omote
Translated by 廖冠澐

(左) 印刷工廠。主要用在工作坊
的兩台手搖圓盤機與 PLATEN 和
COMET 印刷機。

(右) 工房的 2 樓變成了設計室。(照
片：明晃印刷)

與創作者共同思考活版印刷未來的印刷廠
クリエイターと共に活版印刷の
これからを考える印刷所

從北大阪的中心梅田搭乘電車約15分鐘可達的海老江市區，明晃印刷就位在殘留著老街風情的巷弄一隅，從入口大片拉門上的窗戶可以窺見印刷機，也看得到路上行人饒富興味地從遠處眺望它的光景。「我們家基本上是自由出入，可以觸摸機械、或是在事務所裡聊天，我想要的是把它變成隨時都能輕鬆進來的場所。」負責人高崎健治先生如是說。「想做為產生交流的場所，因為我覺得從交流能產生新的東西。不是為了追求利益，而是想要在汲取意見的同時，一起製作出別處做不出來的作品」。

明晃印刷原本是高崎先生的父親所經營，以印刷直線排版的單據或信封等為主。「雖然離開大阪去做了別的工作，但在10年前回來接父親的衣缽。當時還有約8萬字左右的鉛字，去年適逢搬家因而做了一番整理，現在改成以鎂版

為中心，印刷信封或名片等為主了。」

印刷機是海德堡公司的活版印刷機「PLATEN」，是高崎先生聽到靜岡的印刷公司要歇業，直接買下來的。「因為沒有人教導，所以就一邊嘗試錯誤一邊用身體記住使用方法。我覺得像我這樣，在經營之餘還自己操作機械的人應該相當罕見吧。因為調色是很嚴格的，到能獨當一面印刷為止花了大概3年的時間。」

明晃印刷藉著與創作者聯手舉辦活動等方式，持續努力將活版印刷的魅力傳達給一般人。「希望大家更認識活版印刷，我自己本身只要生活過得去就夠了。想要靠紙品來賺錢，以現在的時代來講是很難的。若是如此，那我想跟創作者一起去製造有趣的東西，越有難度的題材越能讓我燃燒。」

為了創造作品，抱持著不惜努力和挑戰的態度，明晃印刷對於創作者而言，應該可以說是最值得信賴的夥伴吧。

明晃印刷
大阪府大阪市福島區海老江 7-2-18
Tel. +81-6-6451-4438
info@meiko-print.co.jp
www.meiko-print.co.jp

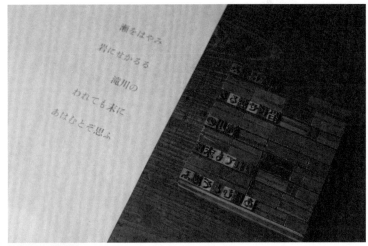

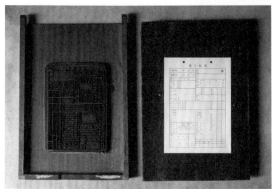

(右上) 平假名、常用漢字等經常使用的鉛字仍有大量的庫存。

(左下) 使用直線排組的單據及其鉛字排版。

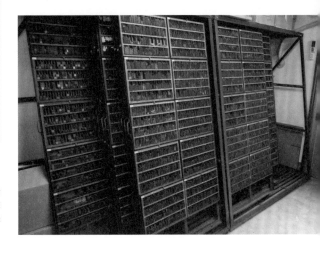

(右下) 鉛字架。曾經有8萬字的鉛字，但搬家之後只剩下一半。現在比起鉛字，使用鎂版的活版印刷才是重心。

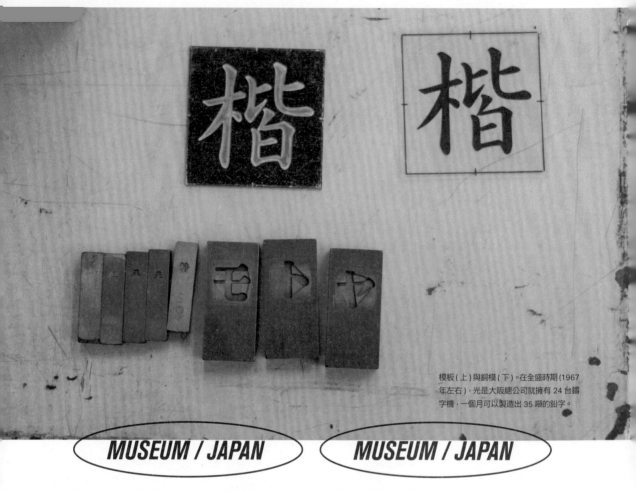

模板（上）與銅模（下）。在全盛時期（1967年左右），光是大阪總公司就擁有 24 台鑄字機，一個月可以製造出 35 噸的鉛字。

MUSEUM / JAPAN　　MUSEUM / JAPAN

Motoya Katsuji Shiryokan

モトヤ活字資料館

[大阪 / 中央區]

Text by Tetsuya Goto　Photo by Nobutada Omote
Translated by 廖冠濱

能俯瞰鉛字製造工程和歷史的資料館
活字づくりの工程と歴史が
俯瞰できる資料館

在字體製造公司「モトヤ」(Motoya) 大阪總公司的 2 樓，有著做為企業資料館的「モトヤ活字資料館」。從把公司取名為由日文「活字乃印刷之本」這句話縮寫而來的モトヤ，可以看出鉛字的製造就是該公司的根本。雖然在平成 8 年創業 75 週年那一年終止了鉛字製造販售，為了留下紀錄，於是在原本用來鑄造的空間裡設置了資料館。

在這裡，鉛字銅模及本頓式雕刻機、鑄字機等等，和鉛字製造相關的道具和機械全都緊密地收集於一處展示，可以一目瞭然地學到鉛字的製造過程。附設的資料室裡，呈現的是從字體樣本和鉛字到數位字型的轉型歷程，能夠認識字體設計從鉛字時代到現代的歷史與過程。

在鉛字時代，モトヤ的字體以西日本為中心，擁有很高的市占率。目前他們的字體則可以在《日經新聞》或《產經新聞》等全國性的媒體上看到，也推展到了網路地圖服務公司或 Android 手機等數位媒體上面，持續地進化當中。即使從鉛字演變為數位字型，字體設計的過程依然不變。モトヤ活字資料館不只保存了鉛字的歷史，更傳達了該公司連綿持續的字體設計精神。

（下）陳列著鉛字、填充物等等排版必備道具的排版桌。

（左上）本頓式雕刻機，能透過將描繪文字模板的動作微縮的原理雕刻出銅膜。熟練的職人一天可以製作出 40 個左右的銅模。

（右上）手動的鑄字機。曾在目前變成了資料館的這個地方進行鉛字的鑄造。

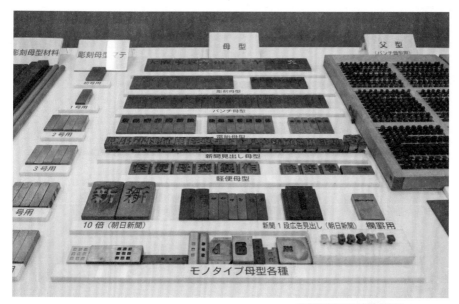

（上）雕刻銅模、衝壓銅模、電鍍銅模、新聞標題銅模、輕便型銅模等等，陳列著各種的銅模。

（右下）與鉛字製造相關的道具和機械，緊密地陳列於原本是鑄字室的空間裡。

—
モトヤ活字資料館
大阪府大阪市中央區南船場 1-10-25
Tel. +81-6-6261-1931
www.motoya.co.jp/business/katsuji
參觀時間為平日的 9–17 時為止。因為是位於企業內的設施，
想參觀必須要事前預約。

Printing House

印刷博物館 印刷の家
[東京 / 文京區]

Text and Photo by Typography magazine
Translated by 廖冠澐

印刷博物館 印刷之家
東京都文京區水道 1-3-3 凸版小石川大廈
Tel. +81-3-5840-2383
www.printing-museum.org/bottega/
週二～週日 10–18 時開館 (目前因內部整修
暫定休館至今年 6/5) 團體使用印刷之家或
想參加非定期的工作坊者，必須事前申請。

(左上) 用 24pt 的 Universe Medium 或 Martin Roman 鉛字排出自己的名字。

(左下) 鉛字、composing stick、英國製的桌上活版印刷機等等，備妥一整套必要的機材。

(右上) 印刷之家的全景。共有 10 張排版桌，可於工作坊上課時操作。

(右下) 不只日文鉛字，連歐文鉛字的種類和尺寸也豐富齊全。

可以體驗鉛字排版及印刷的博物館
活字の組版と印刷が体験できる博物館

在凸版印刷公司所經營的「印刷博物館」裡，除了展示與印刷有關的資料之外，連可以體驗活版印刷的設備都很齊全。在與常設展場接鄰的「印刷工房 印刷之家」裡，可以體驗鉛字排版和活版印刷 (團體需預約)。此外，每週的週二與週三，13 時 30 分和 15 時 30 分各有一場不用預約的講座，除了有參觀工房內部和進行簡單的活版印刷體驗的行程 (約 20 分鐘) 之外，每週四、週五、週六、週日以及假日的 15 時起，也會舉辦用鉛字排版做活版印刷杯墊或明信片的工作坊 (約 30 分鐘)。

對於想要更完整進行活版體驗的人，推薦「專為成人開設的活版工作坊」。雖然只有特定的日子會開辦，但都是週六或週日，花上半天或一天的時間，就能夠獲得明信片或信箋組之類的印刷體驗。另外，也有針對教育機構進行教育支援活動，可合作進行校外教學等活動。

在印刷之家裡，收藏著各種活版印刷機、日文鉛字 (明體、黑體、正楷體、教科書體、古典體)、歐文鉛字 (Baskerville、Bodoni、Futura、GillSans、Univers 等)。為了給工作坊使用，設置了共 10 張排版桌和桌上活版印刷機。能夠一邊接受講師的指導，一邊使用正規設備來體驗活版印刷的設施，在全國也屬罕見，很推薦「想要體驗看看活版印刷」的人前往。

Press A Card

Press A Card
[泰國 / 曼谷]

Text and Photo by But Ko=柯志杰

—

Press A Card

229 Chareonjai Alley Sukhumwit
71 Rd., Bangkok
週一～週五 10am-6pm
www.facebook.com/pressacard
www.pressacard.com
平時可能無暇接待參觀者，
請務必事先洽詢

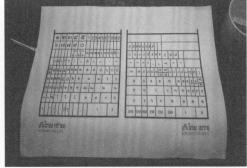

(左上) 泰文字母的鉛字盒。

(左下) 排好的泰文標語「小心易碎‼」。

(右上) 字母位置的小抄。

(右下) 泰文母音 a 的鉛字，像這樣凸出來是為了組合在下一個字母上方。

活躍曼谷的活版印刷工房

這間位於曼谷的活版印刷工房是在 Facebook 上找到的，老闆近年積極參加亞洲多場活版印刷活動，試著在曼谷帶起重新注目活版印刷的潮流。

進到店裡，好幾台印刷機都在開工，看來客源還不錯。實際上我事先接洽想去參觀時，也喬了好幾次時間。平時聽說有點忙，不太方便接待參觀者。

老闆自己並不是從活版印刷時代就入行的，事實上他也承認自己對檢字還是有點生疏，只好還做了一張鉛字盒裡字母位置的小抄，才有辦法工作。而實際上店裡主要還是印樹脂版之類的凸版為主。

THAILAND / BANGKOK

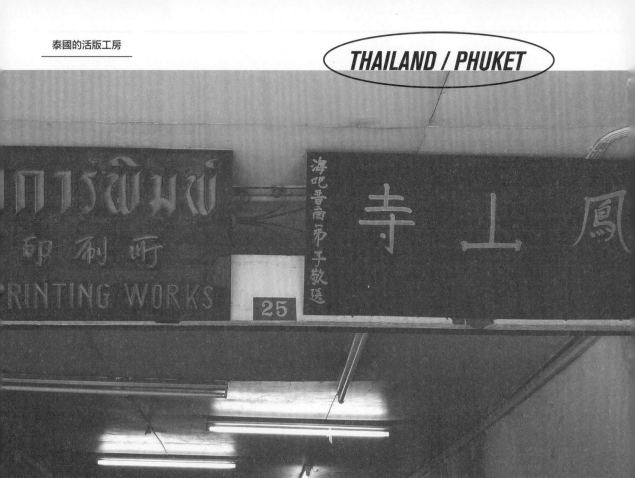

THAILAND / PHUKET

THAILAND / PHUKET　THAILAND / PHUKET

Joo Huck Printing Works

Joo Huck Printing Works 如學印刷所

[泰國 / 普吉鎮]

Text and Photo by But Ko=柯志杰

超過一個世紀與寺廟共構的活版印刷廠

在普吉鎮發現的一間跟寺廟共構的印刷廠，就廟匾上寫的光緒乙巳年 (1905 年) 來看，可能有超過一個世紀的歷史了。早年在東南亞的華人許多都以印刷廠維生，所以每到了華人聚落，常都能找到一些印刷廠，而且還有個中文店名，這裡也不例外。

店裡的深處有間排版室，凌亂的樣子比起前面介紹那幾間展示工房，這裡反而頗有實際工作戰場的真實感 (笑)。

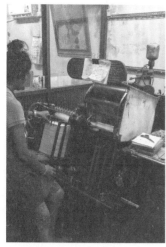

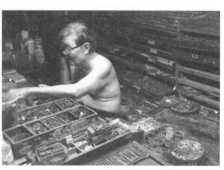

(下）在這裡工作的王炳仙先生（漢名）。他 1945 年出生於普吉鎮，小時候就讀於附近的華文學校，所以我們可以用簡單的華語溝通。

(左上）外頭的海德堡印刷機正趕著印個不停。

(右上）桌上擺滿著排好的表格。現在活版的生意主要就是印這些收據。

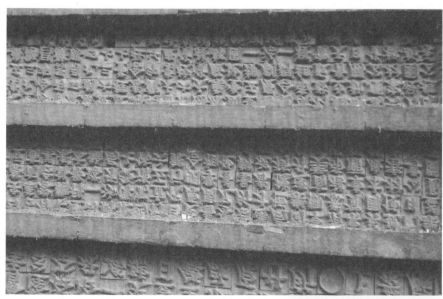

(上）排版漢字的機會實在太少，雖有一整櫃的漢字鉛字，但塵封已久。

(右下）王先生的工作檯，桌上、地方都用塑膠杯放滿大量鉛角，想必是多年來累積的手感。

Joo Huck Printing Works

25 Thalang Road, Phuket　平時可能無暇接待參觀者

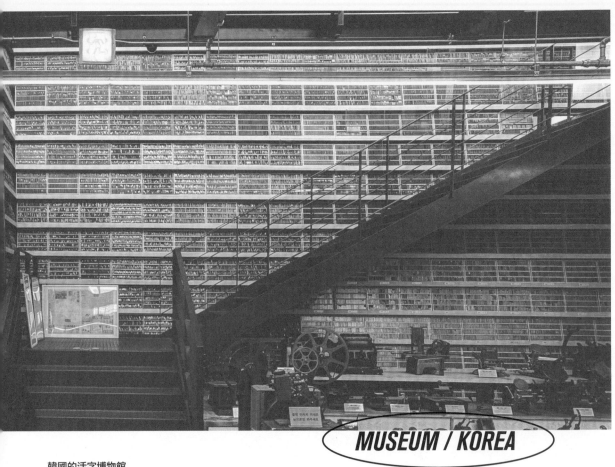

韓國的活字博物館

Book City Letterpress Museum

出版都市活版印刷博物館 活字之樹

[韓國 / 坡州]

Text and Photo by But Ko=柯志杰

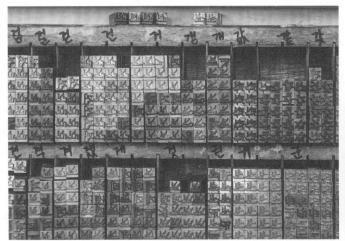

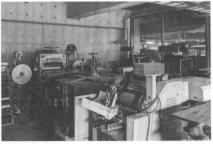

（左）館藏的韓字鉛字。

（下）博物館外堆放著大量館裡塞不下的印刷機器。

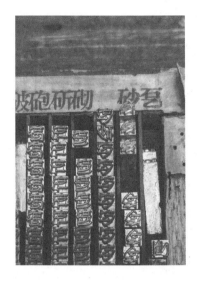

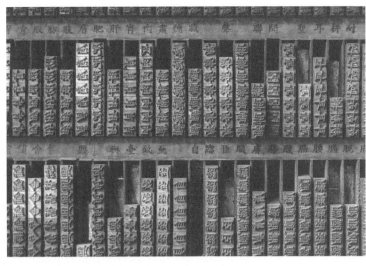

(左) 這個「乭」是韓國特有的漢字。　　(上) 館藏的漢字鉛字。

(下) 重現排版作業工作桌的場景。　　　(右下) 重現日治時期出版社的場景。

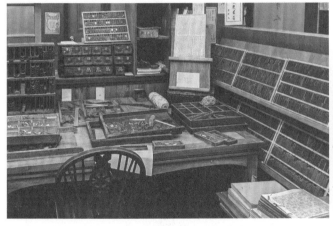

可以找到韓國特有漢字鉛字的活版博物館

從首爾搭乘公車大約一小時，來到位於坡州這個文化城市的活版博物館。它位於一間大型圖書館的地下室，入口不太好找，我繞了一大圈才發現。

進館後最先映入眼簾的，是片巨大的牆壁、樓梯，全都放滿了鉛字架。屋頂是透明採光的，館內顯得分外明亮。這間博物館是由全州的第一活字工廠、大邱的봉진印刷、영선印刷與讀創學校統合在一起成立的，有著極多的館藏。無論是鉛字、銅模、印刷機與各種機械，在這裡都看得到。

由於韓國是1980年代起才逐漸減少漢字使用的（翻看20世紀的韓國報紙，可看到整個版面寫著大量的漢字），所以在活版印刷的時代，仍然有大量使用漢字的需求。所以博物館裡最多的館藏，就是漢字鉛字了。其中也有一些韓國特有的漢字，有機會可以找找看。

館裡還有一間展示室，重現早年出版社的場景。桌上的算盤、手邊盒裡的鉛角、牆上貼著「出版法嚴守」的標語，讓參觀者也能跟著想像著那個時代。

—

Book City Letterpress Museum
145 Hoedong-gil, Munbal-dong,
Paju-si, Gyeonggi-do
+82 31-955-7955
週一～週日 9am–6pm
門票 3000 韓元
letterpressmuseum.co.kr

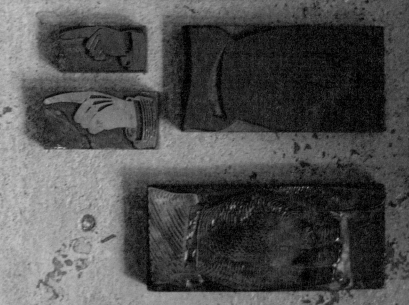

EUROPE

ENGLAND　GERMANY　BELGIUM　FRANCE

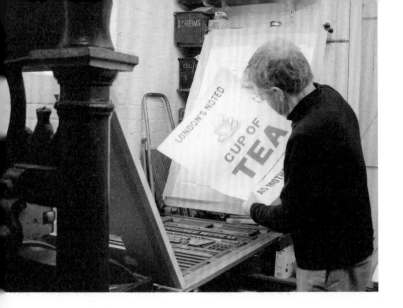

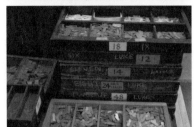

(左上) 正在印刷海報的 Ian 先生，照片中是他所擁有的 6 台 Albion 手壓印刷機當中最大的一台。

(右上) 木製的抽屜中放著滿滿的活字，這些是 Egyptian Antique Condensed 的木活字。

(右中) 除了活字之外，各種尺寸的填充物也很豐富齊全，經常使用的就放在觸手可及的地方。

I.M.Imprimit

アイエム・インプリミット

[英國 / 倫敦]

Text and Photos by Miki Usui　Translated by 廖冠澐

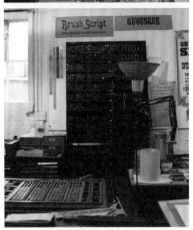

(上) 工作台上放著為了印刷書籍而排組的版。牆邊的活字架上方張貼的，左邊是 Brush Script，右邊的「Quousque」則是 Clarendon Condensed 的樣品。

佇立在維多利亞公園旁大老級印刷師傅的工房
ヴィクトリアパーク側にたたずむ
大御所プリンターのスタジオ

Ian Mortimer 先生可說是倫敦活版印刷業界的泰斗。本業是畫家的他，目前也持續繪製作品。他於 1950 年代學習繪畫，在持續發表油畫、線畫、版畫等作品的同時，從已經歇業的印刷廠收購了第一台印刷機，1967 年起正式開始活版印刷事業。最早是由書籍印刷起步，現在則是和藝廊或藝術家們一起設計印刷手冊、型錄或海報居多。堪稱為 Ian 先生代表作的，是在 1971 年的一系列海報，將 1930 年代廣告海報的氣氛巧妙地反映在設計上，並且使用了倫敦的廣告海報印刷公司歇業時大量入手的木活字進行印刷。Ian 先生秉持畫家本色，在與預計印刷尺寸相同大小的紙上，精細地描繪出文字及插圖、決定構圖，再以此為基礎進行排版和印刷。插圖部分是用油氈版親手彫刻製成

的原創活字，講究的程度可見一斑。

Ian 先生所擁有的活字，光是木活字就有 500 組以上。像據說是初期無襯線字體的 Caslon's Egyptian (William Caslon 於 1816 年製造) 之類的珍稀物品也很多。在 2000 平方英尺的空間裡，有著 6 台英國製的「Albion」印刷機，除此之外還有「Columbian」、「Vandercook」(皆為美國製造) 等印刷機及裁切機，以及大量的活字緊密而整齊地擺放其中。每一天從這裡生產的各式作品，都能讓人感受到倫敦工藝時代的技術。

I.M.Imprimit
擁有的活字中，木活字有 500 組以上，金屬活字則有 60 種以上。因為大多使用於書籍印刷，相同種類的活字會有好幾個。
219a Victoria Park Road, London, E9 7HD, UK
Tel. +44(0)20-8986-4201
imimprimit.com

Printer's Devil

前身為 A Two Pipe Problem Letterpress

[英國 / 倫敦]

Text by Miki Usui　Photos by Miki Usui and Stephen Kenny
Translated by 廖冠灃

牆上貼著海報，架子上則像這樣放著明信片，
作品在工房裡四處可見。

平面設計師兼活版印刷師傅的 Stephen Kenny 先生，說他搬遷到這間位於東倫敦的工房，是在 2013 年的秋天。此處位於住宅的一隅，所以到處看得到非工作用的家具或餐具、衣服等生活物品。此外，背景音樂是以老唱機播放著他的唱片蒐藏。晚上要是興致來了，就弄個會員制的酒吧，或是開開電影欣賞會。像這種為倫敦的大人而設的悠閒舒適空間，能引發創作的慾望。

Stephen 先生大學裡學習的是美術與平面設計、字體設計。在歷經設計事務所的工作後，從 1997 年起以自由平面設計師的身分開展事業。把活版印刷當成表現手法放入設計，是從 2007 年開始的，而他說現今的工作絕大部分都是活版印刷。他相當講究於徹底運用活字，共有將近 150 組木活字與金屬活字，都是透過熟稔的業者取得。古老的從 1836 年的活字，新到當代製作的新品，有英國製的也有美國製的，範圍極廣。其中也包含大量使用在作品裡頭的手指符號等記號或圖案類的活字。將這些活字以絕佳的平衡感，配置成既充滿活力又洗鍊的設計是他的特色。印刷出來的語句，也以受到老漫畫或是小說、詩、動畫影響的句子居多，相當獨特。順帶一提，工房名稱似乎是由英國偵探小說「福爾摩斯」中的台詞「A Three-Pipe Problem (必須抽三根菸才能解決的難題)」衍生而來的。(中文版編按：Printer's Devil 在 2019 年才搬遷至現址並改名，前身為 A Two Pipe Problem Letterpress。)

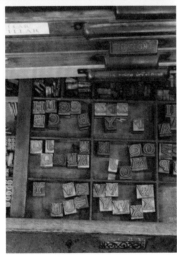

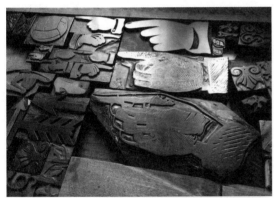

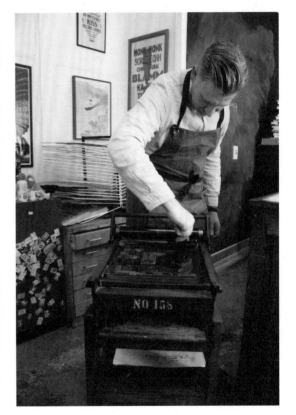

(左上) 手指符號和箭頭等記號的木活字，用來當設計的重點。

(左下) 金屬活字按照字體及字母，分別收納在木製活字盒裡。

(右) 愛用的英國製印刷機「Stephenson Blake proofing press」(1930 年代製造)。Stephen 先生的做法是直接在印刷機上面一邊思考設計一邊配置活字，其他還有「Farley」跟「Adana」印刷機 (皆為英國製造)。

Printer's Devil

所擁有的活字，從 1836 年的到現代的款式，
共有木活字 87 組、金屬活字 66 組。
(前身為 A Two Pipe Problem Letterpress)
Bridget Riley Studios, Studio 105, 43 Dace Road,
London, England, E3 2NG, United Kingdom
Tel. +44(0) 7786 640 053
www.theprintersdevil.co.uk

明亮的活版工房，每一台 Korrex 的尺寸都有微妙的差異。海德堡公司的印刷機是超過一百年以前的古董。

p98a

ピー・ナインティエイト・エー

[德國 / 柏林]

Text by Hideko Kawachi　Photo by Gianni Plascia　Translated by 廖冠澐

Erik Spiekermann 所經營的活版工房
エリック・シュピーカーマンが
運営する活版工房

Erik Spiekermann，即使不知其名，但只要提到「Font-Shop」的創辦人、FF Meta 和 FF Unit、Volkswagen 與德國鐵路的字體，應該很多人就能理解他的地位了吧。身為世界上最有名的字體設計師之一，精力充沛地持續活動的他，再次回到了活版工房這個出發地。

　自從孩提時代接觸到活版印刷以來，Spiekermann 先生一直都為其魅力所俘虜。一看到古老活字或印刷機不收集

就不行的他，70 年代原本想在倫敦成立活版印刷廠，卻因火災失去了活字和機器。然而，他對於活版的熱情並沒有中斷，時常印製活版的海報送給顧客當贈品。2014 年他將 FontShop 的事業出售，隨著 70 歲當前準備退休之際，重新開始籌備起活版工房「p98a」。

　明亮的光線從大大的窗戶照射進來，窗邊排列著海德堡公司的 Tiegel 印刷機，Korrex、Grafix、FAG 的校正印刷機等等，總共 7 台活版印刷機，並購置了新的印刷滾筒等配備。除了既有的收藏外，也重新鑄造從 8pt 到 24pt 尺寸的 Akzidenz Grotesk 與 Block 活字，連同手掌大小的木活

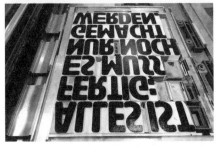

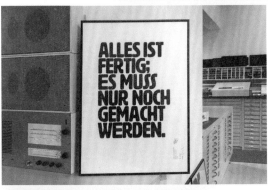

(左上、左下) 使用了 Erik 先生設計的手工雕刻木活字 HWT Artz，再以 Korrex (法蘭克福) 印刷機印製成的海報。「已經全部都弄好了，剩下的只有做而已」。98 歐元。

(右上) 只要看到字體就會有詞語浮現，詞語會選擇字體。在陳列著古典字體的走廊上，有著適合各個字體的詞語。

(右下) 「只要聽聲音，就知道印刷的狀態是否適當。」穿著工房原創的圍裙進行作業的 Erik 先生說道。

字，備齊了各種不同種類及尺寸的活字。工房走廊的壁面上，陳列著一整排他所蒐集的 19 世紀 Teniers Unique 字體、20 世紀初期的 Bernhard Fraktur 字體等保存狀態良好的古老木活字，宛如博物館一般，數量龐大到連他本人都搞不太清楚。這些木活字絕大部分都是使用於印刷原創設計的海報。雖然實際上幾乎沒有在做長篇文章的排版，但可以視內容接受外面的委託。雖不定期，但也有舉辦針對一般民眾的工作坊。機會難得，不妨參加看看吧？

p98a

Potsdamer Strasse 98a · 10785 Berlin
p98a.com
info@p98a.com
參觀請務必透過 Mail 事前預約。

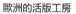

（上）整齊地收納在抽屜裡的鉛字。

（下）正在作業中的 Schwarztrauber 女士。除了本身的作品之外，工房裡還陳列著從世界各地收集而來的活版道具。

Fliegenkopf

フリーゲンコプフ

[德國 / 慕尼黑]

Text by Tamaki Hirakawa Translated by 廖冠澐

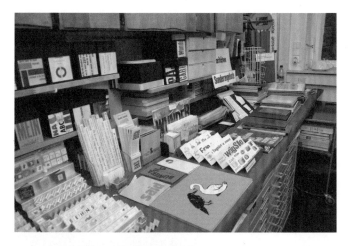

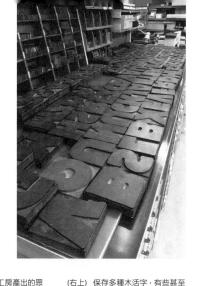

（左上）排列著從這間工房產出的眾多作品。

（右上）保存多種木活字，有些甚至放不進收納的地方。

（左下）厚如字典的工房活字樣本集《bitte setzen!》。

（右下）長年來經手了許多作品排版的 Richter 先生。

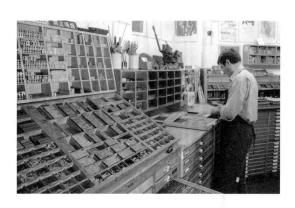

—
Handsatzwerkstatt
Fliegenkopf

Wörthstraße 42, 81667 München, Germany
info@fliegenkopf-muenchen.de
www.fliegenkopf-muenchen.de
參觀及工作坊需要事前詢問（德語）

女性活字排版大師的工房
活字組版・マイスタリンの工房

在今年迎接了25週年的活字排版工房「Fliegenkopf」。西德時期唯一取得活字排版大師資格的女性—— Christa Schwarztrauber 女士，為了傳遞活版的文化、技術與樂趣，1990年於慕尼黑設立了這間工房。當時正巧是印刷業界開始加速往數位化轉移的時期。因此工房的名稱含有「逆著時代而行」的意義在裡面，取自於從前排版的職人們，在活字不夠用的地方所使用的「鉛屁股」（把活字倒放的狀態），這個狀態叫做「Fliegenkopf」，直譯的話意思是「蒼蠅頭」。

Schwarztrauber 女士在新印刷技術輩出之際，依然一邊使用活字製作出講究的作品，一邊靠許多的工作坊將之持續傳遞下去。她的活動範圍遍及德國境內與海外，在日本也舉行過好幾次的展覽，還在2013年進行了演講。她的創作起點來自1970年代末期左右看過的展覽。對於當時從事傳統式整齊排版作業的她而言，以自由的發想排版而成的作品，可謂既嶄新又富有衝擊性。

她能按照手寫的草稿，使用木活字三兩下就把版排出來，這應該可說是穩固的字體排版技術和知識以及自由的融合吧。從小型的迷你書，到卡片、書籍、海報，所有的設計都親自進行，並與版畫家、插畫家或手工書職人共同合作，讓字體排版之美經她之手，栩栩如生地躍然於紙上。

在工房裡，她與排版工人 Jurgen Richter 先生和負責印刷的 Mannsfeld Knopf 先生一同進行作業。在近年與慕尼黑的美術學校共同執行的計畫案當中，她花了數年與學生們一起整理工房所擁有的大量活字，完成了2本厚度約10cm的活字樣本集。現在仍持續與學校合作舉行工作坊，製作出一件又一件的新作品。

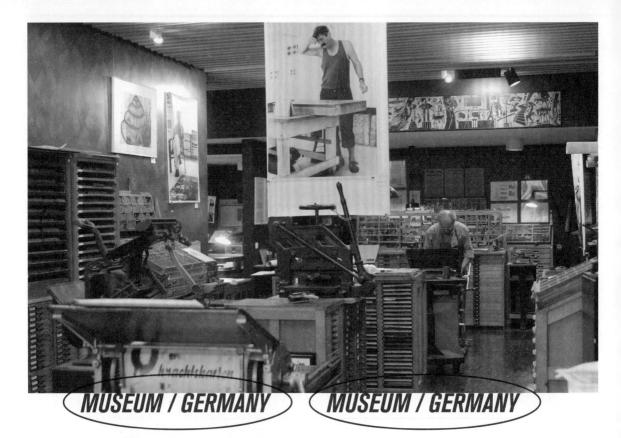

Gutenberg-Museum Mainz

歐洲的活字博物館

マインツ・グーテンベルク 博物館｜美茵茲・古騰堡博物館
[德國 / 美茵茲]

Text by Shoko Mugikura　Photo by Martina Pipprich　Image Rights: Gutenberg-Museum Mainz　Translated by 廖冠澐

能體驗活版印刷也能接單訂製的博物館
活版印刷の体験・
受注も可能な博物館

位於德國美茵茲市中心地帶的古騰堡博物館，是在 1900 年為紀念活版印刷技術發明者 Johannes Gutenberg 的 500 歲冥誕而創設，為世界上少數具有歷史的印刷博物館。

在該博物館裡，以使用了古騰堡所發明的金屬活字印刷技術為首，按照製本技術或文字史、紙張、圖片印刷、報紙印刷、亞洲印刷等不同的主題，做詳細深入的介紹。展示的不完全只是古老的物品，還有古今的印刷品與海報、從 16 世紀到現代的初期刊物收藏，以及近代的藝術家書籍等，種類多元。

對文字愛好者來說，最推薦參觀的是「古騰堡的工作場所」。在展示間的一角，將古騰堡的印刷作業場所依當時的樣貌重現（雖然印刷機本身是複製品），每天還會進行好幾次印刷的實際示範，不用事前預約就可以看得到，也能隨意地請教職人問題。

在位於新館的印刷工房 Druckladen 寬敞的空間裡，可以使用金屬活字或是木活字嘗試自己印刷。雖然由於德國的中小學生在課外教學時也經常會使用到工作坊，因此人潮較多而必須事前預約，但每週六的工作坊會對一般人開放，無論誰都可以隨意地順道過去體驗印刷。

—

Gutenberg-Museum Mainz

Liebfrauenplatz 5, 55116 Mainz, Germany
Tel. +49-06131-122503
週二～週六 9–17 時，週日 11–17 時開館
（有印刷工作坊的週六為 9–15 時）
www.gutenberg-museum.de

（左頁）由於印刷工房裡除了工作坊之外也有經手一般的業務，所以也能下單印刷名片或是傳單、手冊等等。包含必備的 Garamond 和 Helvetica、Futura 在內，最普遍的基本款活字都很齊全。

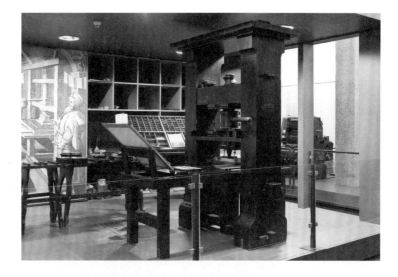

（右上）使用當時的道具進行實際操作的「古騰堡的工作場所」。
Photo by D. Bachert

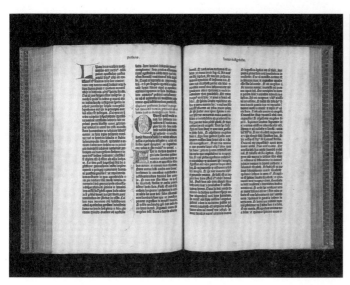

（中左）展示品當中最突出的亮點「42 行聖經」。是世界上首度以印刷方式完成的拉丁文舊約、新約聖經。

（中右）使用 Hermann Zapf 的著名字體 Palatino 的活字，排組出「Gott grüß die Kunst（神會拯救藝術）」。

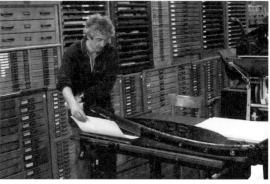

正在操作裁切機的職人後方，排列著無數的活字架。

正前方看到的是於活字鑄造時使用的衝壓用字種。

Museum Plantin-Moretus

プランタン = モレトゥス博物館｜普朗坦 - 莫雷圖斯博物館
[比利時 / 安特衛普]

Text by Shoko Mugikura　Image Rights: Museum Plantin-Moretus　Translated by 廖冠澐

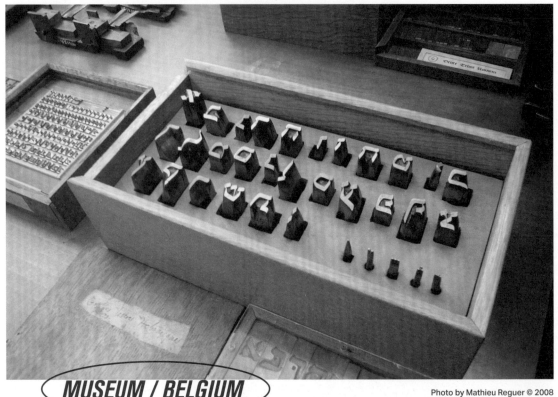

MUSEUM / BELGIUM

Photo by Mathieu Reguer © 2008

歐洲最大的印刷・出版業博物館
欧州最大の
印刷・出版業の博物館

位於比利時安特衛普的 Plantin-Moretus 博物館，應該可以說是歐洲最大的印刷・出版業博物館吧。想要認識從文藝復興時期到巴洛克時期的印刷・出版文化史，這裡是不可不來的地方。對於歐洲的文字愛好者來說，此博物館從前就有如聖地般知名，自 2005 年被 UNESCO（聯合國教科文組織）登錄為世界遺產之後，更在世界上廣為人知。

這所博物館的前身為活躍於 16 世紀的 Christophe Plantin（1520 ~ 1589）的工房，現在裡頭不僅有著眾多貴重古書和印刷機，還可以看到「活字鑄造室」、「校對室」、「印刷室」、「書店」等當時印刷・出版作業的流程，比起其他博物館更獨具特色。以外還有上頭寫著校對者手寫的修正指示的試印樣張等展示品，歷歷在目地呈現了當時的樣貌。

特別的是，在壓軸的印刷工房裡，除了據說是 1600 年左右製造、現存世界最古老的 2 台印刷機之外，還能近距離欣賞木製層架上的大量金屬活字。被視為 Plantin 事業最高峰之一的，是他所印製的多國語言聖經，而該博物館裡就有保管展示他用於多國語言書籍印刷的希臘文、阿拉伯文、希伯來文活字。

豪華的會客室和羊皮書排到天花板的圖書室，想必 Plantin 就是在此與從歐洲各國前來拜訪的客人們高談闊論的吧。由於當時能閱讀書籍的僅限於少數菁英，大多數與印刷相關的人雖說是勞動者，卻都是受過高等教育的知識分子。在這個博物館裡就能讓人徹底感受到「書籍印刷」的那種身分地位。

(左頁) 希伯來文的字種 (中央) 和銅模 (正前方)。因為沒有對一般人展示，所以必須事前預約。

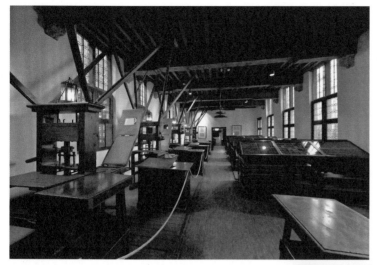

(左上) 印刷工房裡，以與當時並無二致的配置方式成排並列的印刷機和活字架。

(右中) 雖然沒有定期舉行活版印刷的實際操作或工作坊，但隨時提出需求皆可應對。若有機會造訪，請務必嘗試看看 Plantin 工房的印刷體驗。

(左中) 收納在木盒裡的 Garamond 字種，是在距今約 500 年前由大師之手一個一個地雕刻出來的，真令人感動。

(右下) 花費 4 年歲月才完成的多國語言聖經。非拉丁字體的發包與調貨等等，花費的勞力與費用相當可觀。

Museum Plantin-Moretus

Vrijdagmarkt 22, 2000 Antwerp, Belgium
Tel. +32 (0)3-232-01-03
週二–週日 10–17時
www.museumplantinmoretus.be

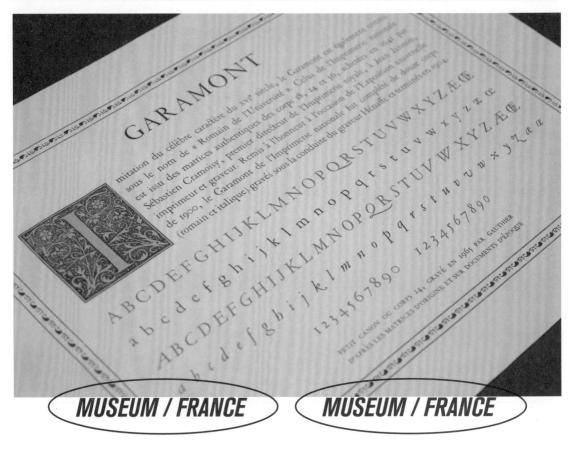

MUSEUM / FRANCE *MUSEUM / FRANCE*

歐洲的活字博物館

Imprimerie Nationale

フランス元国立印刷所 | 原法國國家印刷廠

[法國 / 巴黎郊外]

Text and Photo by Atsushi Yamamoto + Tamaki Hirakawa Translated by 廖冠澐

(上) 保管的字體之一 Garamond。

(左下) 120pt 的「皇家字體 Gran-djean 字體」種字。

(右下) 字體設計師 Franck Jalleau 先生。

守護並傳遞法國活字文化的印刷廠
フランスの活字文化を守り伝える印刷所

2005 年，法國國家印刷廠 (Imprimerie Nationale) 在一片惋惜聲當中關閉後，變成了民間企業組織的一部分，一邊承攬設計並且管理使用於護照或身分證等公家機關發行的公文、機密文件上的文字，一邊繼續做為活版印刷相關技術和資產的保存承繼部門。1640 年，由法國國王路易 13 世與宰相黎胥留設立的印刷廠，歷經了拿破崙皇帝的治世，於該廠設計、製造出來的活版及活字收藏品已達到將近 50 萬種，其規模舉世無雙。如今，保管貴重的活字依然是重要的業務之一，其中包含了以 Garamond 為首，總共 7 種只允許該廠使用的字體。

現在，法國國家印刷廠的據點設立在巴黎近郊。位居核心的字體設計師 Franck Jalleau 先生將該廠所保管的歷史性活字收藏品數位化，同時設計新的字體，並與種字雕刻師 Nelly Gable 女士和鑄造師 Joël Bertin 等熟練的職人，一同賦予活版用活字新的生命。Gable 女士從鉛字的種字雕刻到銅模的製作，至修復破損的活字都能一手包辦，是當今世上為數稀少的技術擁有者，與 Bertin 先生共同獲得法國授予國寶級職人的「Maître d'art」(藝術大師) 獎項。

從文字的設計到活版印刷相關的一連串技術，都能於同一處付諸成形，在世界上是很稀有的，為製作作品而上門拜訪的藝術家亦不在少數。為了將傳承下來的技術與資產流傳給後世，他們在文化活動上也投注了心力，近年積極推展工作坊和展覽會等企畫，未來也將至海外舉行活動。

Imprimerie Nationale

www.ingroupe.com
(L'Atelier du Livre d'Art)
contact@imprimerienationale.fr
想要參觀必須事前申請許可，請用法文洽詢。

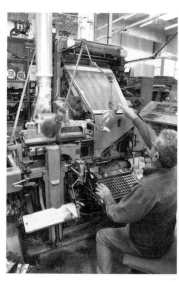

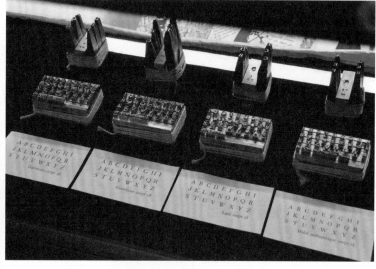

(左上) 正在操作 Linotype 排字機的 Joël Bertin 先生。

(右上) 僅允許法國國家印刷廠使用的 7 種活字字體。

(右下) 於工作坊中說明活字雕刻技術的 Nelly Gable 女士。

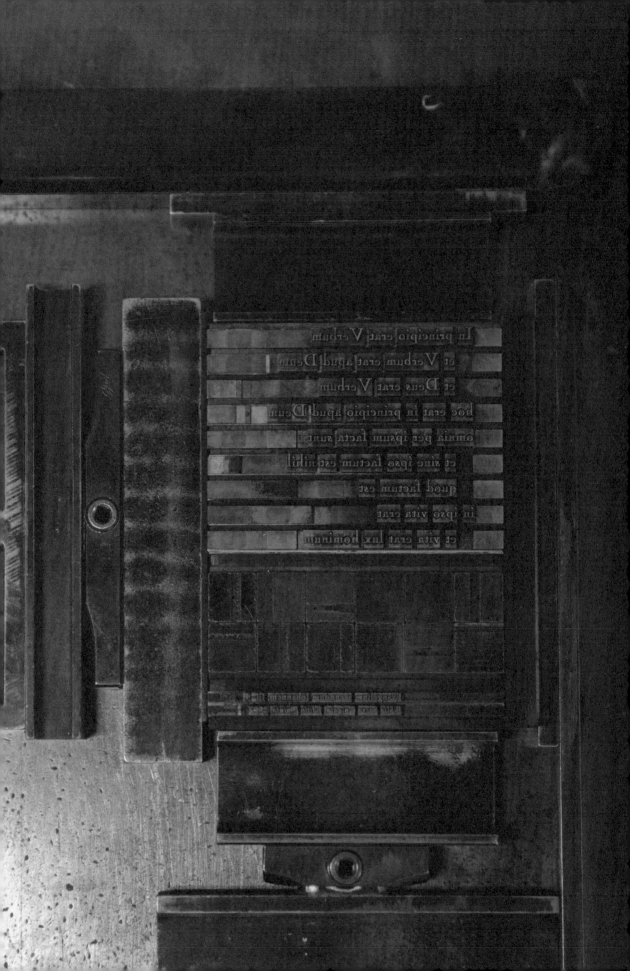

活字
Q&A

委託活版印刷前應具備的基礎知識

本專欄將為你介紹鉛字相關的基礎知識，
當你想委託活版印刷時就能派上用場。比如說，
先理解鉛字的規格限制與特性，便能實際且正確地向師傅描述想要的印刷品樣貌，
與印刷所之間的配合與溝通也會更加順暢。
為了製作出品質更好的印刷品，務必先好好閱讀本專欄！

Text by Hiroshi Ueda　Supervision by Kazui Press
Photographs by Fuminari Yoshitsuzu + Nobutada Omote
Translate and Text by Tseng GoRong + MK Huang + But Ko

 Q1

活字
有哪些種類呢？

活字にはどんな種類があるの？

現在活版印刷所使用的「活字」，有從古早流傳至今，以鉛、錫、銻三者合金所鑄造而成的「鉛字」，還有能使用轉外框後的數位圖檔製作的「樹脂版」或是「鋅版」等凸版。此外，像是歐美排印大型海報等印刷物時會使用的「木活字」等都算是活字的一種。

　如果原稿是純文字，只用鉛字就可以進行排版，但若需要置入插圖或 LOGO，就要製成樹脂版或鋅版。近來將文字與圖案一起製成凸版進行印刷的人也增加了。由於鉛字有一定的大小限制，也無法進行太過細微的尺寸設定，如果想要的尺寸沒有對應的鉛字，或者內文想用自己擁有的數位字型排版，就可以考慮以製成凸版去印刷。

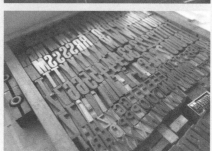

由上而下依序是鉛字、樹脂版、木活字。

活字
是怎樣製造的呢？

活字はどのように作られるの？

無論是日本、台灣或是西洋國家，現在原則上製造鉛字的方法大致相同，不過「孕育出鉛字」的關鍵文字模具「銅模」的製造方法則隨著時代有所演變。

誕生於西洋的活版印刷產業，要鑄造出活字排版所需的鉛字，必須先將銅模設置於鑄字機內，注入高熱融化後的合金，然後冷卻並切割成型。這種最早的銅模稱作「衝壓銅模」，是由專業的師傅用雕刻刀忠實地將文字相反的樣貌手工雕刻於堅硬的鋼鐵後，做出文字凸出的「字種」，再將字種用力打入較柔軟的金屬（像是銅），製造出文字凹陷的銅模。西洋的銅模幾乎是透過這種衝壓的方式製成。

日本明治時期（1868-1912）傳進日本並成為主流的銅模製作方法則稱作「電鍍法」（又稱「電胎法」），是先將文字雕刻於木片（後來改為鉛片）上做為字樣，接著翻製為蠟模，最後再以電鍍的方式製作成銅模。二戰後，以字種雕刻機（也可用於雕刻銅模，故通稱為本頓〔Benton〕式銅模雕刻機）成為主流的銅模製作方式，將字體設計師繪製的字樣做成「母版」（Pattern），裝置於本頓雕刻機後即可翻刻成銅模。鉛字也因此進入手繪設計的時代，而不是透過職人一字一字地手工雕刻了。

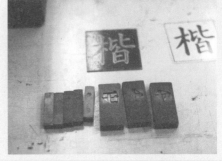

將母版（上方照片中「楷」字）裝置於本頓銅模雕刻機（右方照片）後，便可透過針狀機械裝置以描輪廓的方式帶動上方雕刻刀，翻刻出銅模（如上方照片中的「モ」「ト」「ヤ」）。銅模依製作方式分為用雕刻機直接雕刻而成的「雕刻銅模」，與製作出字種後以衝壓方式打入黃銅等柔軟金屬製成的「衝壓銅模」。

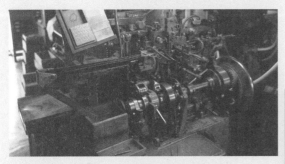

將銅模設置於鑄字機內，再注入熔解後的合金鑄出鉛字。鑄字機有分為「自動鑄字機」與「自動鑄排機」。上方照片為佐佐木活字店擁有的自動鑄字機。右方照片的自動鑄排機（也稱作「和文 Monotype」），則可透過讀取記錄著原稿資訊的鑽孔條狀紙帶，遵照原稿自動依序鑄造出已排列好的鉛字。

活字
可分爲哪些尺寸呢？

活字にはどんなサイズがあるの？

日本的活字尺寸有分為兩個系統。一個是從明治時期以來沿用至今的「號數」，另一個是以中途引進的「美式點制」(American Point) 為基礎所發展出的「點制」，兩個尺寸系統目前是混用。而台灣的中文活字只用號數制。

號數共有９種尺寸，由大至小依序是初號、１號、２號、３號、４號、５號、６號、７號、８號。其中「初號·２·５·７號」、「１·４號」、「３·６·８號」這３組號數彼此間有倍數關係(參照右圖)。多數號數，台灣跟日本是一樣大的，不過台灣的３號是15.75點、６號是7.875點。而這部分日本鉛字有往點制靠攏的關係，有兩種混用情形。

點制是以1/72inch定為1point，但由於各國點制的原器及基準不同，導致尺寸有著微妙差異。日本使用的「美式點制」(American Point) 為1point = 0.3514mm。主要使用的鉛字尺寸由大至小依序為72、60、48、42、36、30、24、18、16、14、12、10、9、8、6 point 等等，但不是每款字體都完整具備全部尺寸，也可能會有上述之外的特殊尺寸。

與數位字型不同的是，鉛字無法任意放大及縮小，所以理所當然地不可以指定說要「3.5號」或者像「11point」這樣的尺寸。

初號
42pt

１號
≒ 27.5pt

２號
21pt

３號
≒ 16pt

４號
13.75pt

５號
10.5pt

６號
≒ 8pt

3.5 號

７號
5.25pt

８號
≒ 4pt

這是嘉瑞工房以木活字搭配鉛字排版印製的月曆。用於排版的鉛字，日文的最大尺寸為初號，歐文字母則是72pt，如果還想要更大的尺寸就要選用樹脂版或是木活字了。

「號數」是主要用於日本關東地區的鉛字尺寸系統(可參考Q4的回答)。此系統圖中以直線串連在一起的號數之間有倍數關係，像是１號平均分割成四份後就成為４號的大小(圖例約實物大小)。

Q4 日本關東和關西地區使用的鉛字有不一樣嗎？各國的鉛字尺寸也會有所差異嗎？

関東と関西で使っている活字が違う？海外でも国によってサイズが違うの？

儘管同樣是日本製造的相同號數鉛字，依據地區不同（大致分關東、關西）尺寸大小也會有所差異。這是由於1962年起日本工業規格（JIS）對於鉛字的尺寸制定了標準後，有些地區很積極地轉換為新規格，但像關東地區等地卻沒有更新的緣故。所以如果想要購買中古鉛字進行排版使用，一定要多加留意尺寸規格。

西洋國家的鉛字也可以大致分為兩種規格。美國、英國、西班牙等國家主要採用 Q3 有提到的「美式點制」（American Point），而歐陸國家採用的則是1point＝0.3759mm的「迪多點制」（Didot Point），兩種點制尺寸不同是由於「公寸」(inch) 的基準數值不一樣。填入鉛字與鉛字之間作為版面留白用的填充物（台灣稱作鉛角），也分為兩種點制規格而且無法互通混用。所以如果要從海外訂購鉛字時，別忘記也要購買同樣點制規格的鉛角，才能搭配排版。

當然，鉛字的高度也會跟據國家不同而有差異。鉛字的高度大致分為美國、英國、西班牙等國所使用的0.918吋（23.32mm），台灣與德國、法國等國家則是0.928吋（23.57mm），日本則是介於中間值的0.923吋（23.45mm）。使用日本製的鉛字搭配美式點制或迪多點制的歐文鉛字進行混排時，會產生歐文部分由於鉛字過低導致文字壓印不清，或相反地由於鉛字稍高導致過度施加壓力等狀況。解決方法是可以在高度較低的鉛字底部貼上紙張，讓整體高度趨於一致。再提醒一次，向海外訂購鉛字時，必須多加留意高度上的差異。

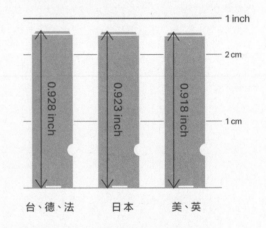

台、德、法　　　日本　　　美、英

Q5 鉛字有哪些字體風格呢？

活字にはどんな書体があるの？

在台灣，日星鑄字行具備明體、黑體、楷體3種字體供選擇，而日本的鑄字行也是一樣，但日本有些鑄字行還會額外提供圓體等其他風格可以選。要注意的是，依據尺寸大小以及字體風格不同，可供排版的文字種類也會有所差異，有的字體或尺寸可能會缺少特定文字，日本鑄字行的話則可能只有部分漢字或者只有假名，某些歐文字體則可能只有大寫字母等（可參考 p.90~108 所附的字體樣本）。

此外，鑄字行的字體每種尺寸只會有一種設計。舉例來說，5號的明體鉛字不會有粗明體與細明體之類的兩種設計可以選。雖然不同鑄字行之間，同樣風格與尺寸的字體在設計細節或字重粗細上會有差異，但別期待鉛字能像數位字型般有不同款式可挑選。

在台灣，日星鑄字行即有歐文鉛字可供購買，不同號數的相同字體也一併計算的話共有80~90種（可參考 p.121~124所附的字體樣本）。而在日本可以入手或運用的歐文鉛字，字體數量其實相當有限。現在仍在營運的鑄字行或者印刷廠中，可購買及使用的只有區區幾種而已。日本國內擁有最多歐文鉛字字體的印刷廠，是從創業至今特別專精於歐文排版的嘉瑞工房，擁有大約300套字體。

学広式念房文ヘトチリ
会材東株業檜横カヨレナム
寮宝寸寺将専対
東京都株式会社昭和日
あいうえおかきくけこ
東京都丁町丈上下不世
いろはにほへトチリヌ

由左開始為明體、黑體、楷體、圓體

Q6　歐文鉛字的好壞差在哪裡？

よい欧文活字とよくない活字はどこが違うの？

當然字體設計本身是最為關鍵的，此外鑄字時銅模在鑄字機內的設定位置是否一致（每個字母的字面是否有完整鑄出），這會導致歐文字母的基線（Baseline）是否能對齊，並會影響最終排版時的美觀度及易讀性。

就算每個鉛字個別看很漂亮，也有可能排成單字片語或文章後變得難看，這種現象其實數位字型也會發生。

不過，這裡分享一個鉛字才有的優點。舉例來說，在電腦中若將字重偏細的數位字型透過排版軟體放大使用時，往往視覺上會顯得偏弱；而鉛字雖然不能任意放大縮小，但同一套鉛字的不同尺寸，都是針對該特定大小的印刷顯示效果進行最佳設計的。

而關於文字排列時的節奏感問題，可以參考《字誌》第2期 p.68 有提過的 Mistral 做為例子，針對不同尺寸做出對應設計的例子可參考《字誌》第5期 p.41 所提到的 Caslon（兩者都是出自小林章先生的專欄）。

所以若要評斷歐文鉛字，一個字一個字觀賞是無法分出好壞的。

Fashion Supreme　　*Fashion Supreme*

左邊版本 Mistral 的文字造型不僅崩壞，字母彼此並沒有良好銜接在一起。右邊版本的 Mistral（Linotype）就相當漂亮地銜接在一起。（引用自《字誌》第2期 p.68。）

Eabuterè Catilina,　　Eabutêre, Catilina,

左邊排是用於標題的 Two Lines Great Primer（36pt）活字印刷後的字跡（幾乎與原寸相同）。右邊是把用於內文的 Pica（等同於12pt）活字印刷後放大成36pt 的樣子。可以觀察出雖然同樣是 Caslon 字體，但不同活字尺寸的文字造型也會有差異。（引用自《字誌》第5期 p.41 頁。）

Q7

如何進行
字間與行間的調整呢？

字間や行間はどのように調節するの？

想要調整行間時，會在行與行之間塞入稱作「行條」的薄長片狀金屬板(也有木製的)。

而字與字之間則會插入稱作「鉛角」的填充物。鉛角的寬度尺寸會影響其稱呼，日本鉛字中若寬度為全形(em)倍數的寬度的鉛角都稱為「Quad」(日文為クワタ，即取自英文的Quad一詞)，例如全形(1 em)與全形的兩倍(2 em)、三倍(3 em)、四倍(4 em)等倍數的鉛角皆被稱為「Quad」。若是寬度較小的尺寸，像全形的二分(1/2 em)、三分(1/3em)、四分(1/4em)等幾分之幾的鉛角則稱為「Space」(日文為スペース)。也有更窄的像是1point、0.5point的鉛角，或比Quad還大，可做為填充版面巨大空白部分的「Justifier」(日文稱「ジョス」)。

進行文章排版時，每排文字中字與字之間的間隔(字間)基本上是採取「密排」(指完全沒有插入空白)的排法，因為幾乎所有的鉛字字體鑄造時，為了密排時能呈現最美觀的效果，對於字面大小與位置都經過十分講究且細心的調整。

除此之外，歐文排版時由於字間(letter space)是維持密排的狀態，所以行長的調整就要透過調整單字間隔(word space)來進行。如果某行結尾遇到很長的單字，或是遇到單字間隔空白過大的狀況，也都不該去增加字間，而是透過連字號(hyphen)將一個單字拆成多部分來調整行長。不過，單字中可以加連字號的位置是有規定的，請務必先行查閱字典確認。

根據印刷廠與鑄字廠設備不同，鉛字的尺寸、行條與鉛角等厚度的最小單位會有所差異，所以在訂製印刷品前最好先行確認。

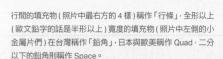

行間的填充物(照片中最右方的4樣)稱作「行條」，全形以上(歐文鉛字的話是半形以上)寬度的填充物(照片中左側的小金屬片們)在台灣稱作「鉛角」，日本與歐美稱作Quad，二分以下的鉛角則稱作Space。

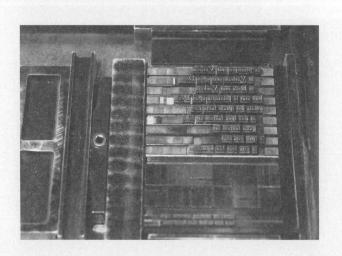

在鉛字之間填入鉛角與行條後形成的整齊版面。

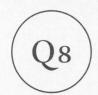

Q8 請告訴我使用鉛字進行活版印刷的基本流程！

活字を使った活版印刷の基本的な手順を教えて！

1.檢字

根據原稿內容從鉛字架上揀出需要的鉛字，排入稱作「檢字盒」的專用木盒內。

2.排版

拿到檢字完成的檢字盒後，在排版台上加入行條、鉛角的製版（整版）作業稱作「排版」。

3.打樣 → 印刷

製好的版在打樣機（簡易印刷機）上打出數枚樣張，核對檢查是否與原稿內容一致。

經過校對、修正後完成校對，即正式上機印刷。

歐文則會略過檢字流程，直接從字架上拿出鉛字排放到稱作「檢字手盤」（composing stick）的專業排版道具上（參照 p.38）。

Q9 爲什麼我向印刷師傅提出「請幫我用力印凹一點、油墨請用多一點」或「請幫我做出油墨不均的效果」的時候，師傅好像不太高興？

「ぐいっと凹まして印刷してください。インキを多めに、あるいはかすらせて」って頼んだら、職人さんに嫌がられたんだけどどうして？

活版印刷是使用加壓的方式印刷，因此難免會在印刷的背面留下壓痕。根據紙張質感的不同（平滑的紙或是纖維蓬鬆的厚紙）、鉛字的量、文字線條的粗細等，會有不得不加壓，或是必須增加油墨量的情形。不是說不能加壓或是不能用多一點油墨，而是需要針對該印刷物調整出「適當」的壓力及油墨量，印刷師傅為此努力磨鍊出成熟的技術。不管是什麼樣的職人，都不會想要自己的作品被認為偷工減料或是技術不純熟吧。

從以前開始，活版印刷要看出師傅的功力，就是看師傅如何以最小限度的印壓（kiss impression）讓紙張不凹陷的同時，油墨還能完美附著。假設將某個印刷物拿給國外厲害的印刷師傅看，他們在看完印刷面之後，一定會翻過來確認背面的印壓，要是這時候聽到他們說「Oh! Kiss impression!」的話，這就是對該印刷師傅最大的讚美了。

另外，印刷時要讓紙張凹陷，必須用很強的力道加壓，這會對印刷機和鉛字產生負擔。以高壓印刷幾百張紙而造成活字的磨損，就是讓師傅不高興的原因之一。（如果希望做出紙張凹陷效果，請使用樹脂版或是亞鉛版，事前也請跟印刷業者詳細溝通。）

以最小限度印壓所精心印出的活版印刷物的文字裡，包含著印刷師傅對於鑄造鉛字的鑄字師傅以及字體設計師的敬意。要是有人認為鉛字的文字線條斷線，或是局部油墨深淺不均是一種風格的話，我想鑄字師傅與字體設計師一定會很傷心吧。

向印刷廠委託
活字印刷時
需要注意什麼呢？

活字の印刷を印刷所に頼むとき、どのような
ことに気をつけたらいい？

任何印刷物都必須在事前明確想好傳達的對象、內容，以及要如何傳達。可以的話請將文字原稿列印出來。如果有期望的排版方式可以先準備好樣本，溝通會更有效率。也可以與印刷廠諮詢如何選擇字體，或是印刷時有哪些能做哪些不能做、用紙與費用等等。如果是有搭配設計師的印刷廠，則有可能會產生設計費用。

若是指定在一個版上排入各種類型的字體與不同的文字尺寸，或是同時有直排與橫排的複雜設計，製作上較費工，費用也會增加。此外，印刷極粗或極細的文字時，容易產生油墨不均的情況，不同紙張的印刷特性也都不一樣。

像這樣將活版印刷的特性一併考量，印刷成果將會大不相同。

有些印刷內容比起鉛字，反而更適合使用樹脂版，像是想要印刷鉛字沒有的文字尺寸，或是版面上同時還有插畫和 Logo 的情況。有些會將 Logo 部分使用樹脂版，文字部分使用鉛字來搭配印製。不管是哪一種情況，都請在完稿前事先與印刷廠諮詢檔案形式與印刷範圍。

雖然可以透過色票指定油墨的顏色，但是因為印刷方法、用紙、發色都有所不同，印出來不可能和色票一模一樣。因此指定的顏色只能當作大略的期望值。

除非離印刷廠很遠，否則至少要見一次面現場討論比較好，請不要只透過傳真或郵件溝通。

那要是以
木活字委託印刷的話呢？

木活字で印刷を頼みたい場合は？

國外有許多工作室有木活字，但是在台灣和日本卻很難取得，因此幾乎很少有地方有足夠用於印刷的活字量，就算有木活字，但因字母不齊全而只能拼出單字或是短標語。因此在印刷前請務必事先向印刷工作室確認自己想委託的文字是否都齊全。

此外，國外的跳蚤市場所販售的木活字，有的會參雜到其他字體，或是品質不佳的字體，因此需要多加注意。

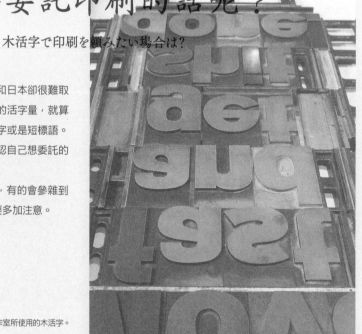

國外工作室所使用的木活字。

是不是有了道具
自己也能開始嘗試
活版印刷？

道具を揃えれば自分で活版印刷を始められる

你想要嘗試的是活版印刷，還是開設活版印刷公司呢？如果只是當作興趣，可以先從工作坊的見習與體驗開始。雖然只要從國外進口手搖圓盤機 (手動活版印刷機)，有中古的鉛字或零件、道具就可以馬上開始製作，但是只有半調子的工夫，是無法製作出像樣樣作品的。能夠排版出並且印刷出耐人鑑賞的印刷物絕不是件簡單的事。也因此有許多人在嘗試印刷自己的名片或是賀年卡後，因為印不好而放棄。

此外，也必須要確保鉛字與油墨、專業人士的技術支援、場地等。但是最重要的則是先釐清自己到底想要印些什麼，以及是否真的有強大的信念持續下去。

另外，有些人可能是想要把這當作事業，打算開一間活版印刷公司吧？但是跟過去相比，現今的活版業界日漸蕭條，只單靠活版印刷是難以維生的。

話雖如此，也不是說這樣就不能開業。與其他工作並進，利用週末時間逐步累積技術與經驗，或是開發專屬商品等，也有各種可能性。若是想透過金屬鉛字開設活版印刷公司，則必須評估身為專業印刷公司在整備鉛字會需要多少費用與空間，以及會花費多少時間精力來管理。就算鉛字是免費接收中古的，仍難賴此維生。

如果對活版印刷有興趣的話，可以先實際體驗看看。在台灣，前面介紹過的各活版工房都會不定期舉辦工作坊，可以鎖定網路上的消息。此外位於台中大里，隸屬於財政部印刷廠的「台灣印刷探索館」，館內除了豐富的印刷相關展品外，也有 DIY 印刷體驗課程，歡迎至網站上參考。而在日本，東京飯田橋印刷博物館的印刷之家 (p.56)，鉛字、道具、指導人員等活版印刷體驗所需的設備、系統都一應俱全，其他在東京、大阪、仙台等各地區也有許多各種不同的工作坊。

關於購入凸版印刷圓盤機，時分印刷創辦人湯舜曾撰寫拍攝了一篇文章及影片解答大家可能的疑惑，包含大概的價位以及購買後的基礎修整重點，有興趣的讀者歡迎參考：
〈所以你買了手搖凸版機？〉
https://www.teleportpress.com/teleportpressblog/
suo-yi-ni-mai-liao-shou-yao-tu-ban-ji
〈咦？凸版印刷機好便宜？〉
https://youtu.be/_dyrfuWu7GM
此外，在由紐約的活版印刷廠 Boxcar Press 所營運的「Letterpress Commons」這個網站上，除了有豐富的活版印刷知識外，還可以從網站中的地圖搜尋到世界各地的活版印刷相關場所。對活版印刷有興趣的話，請務必前往一逛。
Letterpress Commons (英文)
https://letterpresscommons.com/

稱作「手搖圓盤機」的手動印刷機。

金屬活字見本帳

這個部分將為讀者介紹前面出現過的活字工房的活版印刷、
活字字體的範例樣本，
在要委託印刷時可做為參考。

ABCDEF
42

SAPPHIRE
36

ABC
DEFGHIJ
KLMNOPQR
STUVW
XYZ
&
24

1234567890

Sapphire

由字體設計師 Hermann Zapf 所製作的裝飾字體。
文字內雕刻上圖樣。在標題或是商品名上使用彩色
印刷可以呈現出高雅華麗的氛圍。
活字尺寸（point）42, 36, 24

日本・嘉瑞工房

Helvetica

48

Helvetica Me

42

Helvetica Mediu

30

Helvetica Medium

24

Helvetica Regular

可廣泛使用，通用性高的無襯線體，但不適用於正
式的社交印刷物上。使用在建築、設計、機械工業
等業種的商業用途項目上效果顯著。
活字尺寸（point）24, 18, 16, 14, 12, 10, 9, 8, 7, 6,
5, 4

Helvetica Medium

活字尺寸（point）48, 42, 30, 24, 18, 16, 14, 12,
10, 8, 7

Helvetica Regular
24

Helvetica Regular
18

Helvetica Regular
16

Helvetica Regular
14

Helvetica Regular
12

Helvetica Regular
10

Helvetica Regular
9

Helvetica Regular
8

Helvetica Regular
7

Helvetica Regular
6

Helvetica Regular
5

Helvetica Regular
4

Helvetica Medium
18

Helvetica Medium
16

Helvetica Medium
14

Helvetica Medium
12

Helvetica Medium
10

Helvetica Medium
8

Helvetica Medium
7

ABCDEFGHIJKLMNOPQRSTUVWXYZ&
abcdefghijklmnopqrstuvwxyz
1234567890

ABCDEFGHIJKLMNOPQRSTUVWXYZ & 1234567890
abcdefghijklmnopqrstuvwxyz

日本・嘉瑞工房

Optima Ro

48

Optima Roman

30

Optima Roman

24

Optima Roman

18

Optima Roman

14

Optima Roman

設計洗鍊簡潔，但仍保有羅馬體的氛圍，因此也可用
於商業名片或文具上。除了正式的社交印刷物外，也
能泛用於一般用途。
活字尺寸（point）48, 30, 24, 18, 14, 12, 11, 10, 8, 7

Nicolas Cochin Romain

充滿高級感的銅版雕刻系字體，也用於知名的高級品
牌 Logo。這個字體不僅可用於名片、文具，也可用
於菜單、酒單、邀請函等需呈現高級感的設計上。
活字尺寸（point）24, 16, 14, 12, 10, 8

Corvinius Light

線條粗細對比明顯的羅馬體，讓人感受到時尚印象與
格調。長體的外型設計適合用在標題或是 Logo 上。
活字尺寸（point）30, 24, 18, 14, 12, 10, 8

Nicolas Cochin Romain

24

Nicolas Cochin Romain

16

Nicolas Cochin Romain

14

Nicolas Cochin Romain

12

Nicolas Cochin Romain

10

Nicolas Cochin Romain

8

ABCDEFGHIJKLMNOPQRSTUVWXYZ&
abcdefghijklmnopqrstuvwxyz
1234567890
ÄÖÜÉÈÊËÇãâàçéêêëïïóòôôìùûü

Corvinus Light

30

Corvinus Light

24

Corvinus Light

18

Corvinus Light

14

Corvinus Light

12

Corvinus Light

10

Corvinus Light

8

ABCDEFGHIJKLMNOPQRSTUVWXYZ&
abcdefgbijklmnopqrstuvwxyz
1234567890

日本・嘉瑞工房

Palace Script

42 point

Palace Script

36 point

Palace Script

30 point

Palace Script

24 point

Palace Script

18 point

Palace Script

14 point

Madonna Ronde Ornament

Diane Script

24

Diane Script

20

Diane Script

18

Diane Script

16

Diane Script

14

Diane Script

12

Diane Script

10

ABCDEFGHIJKLMNOP
QRSTUVWXYZ
abcdefghijklmnopqrstuvwxyz 1234567890
* Càâäçèéêëùûüßùûäæœ*

Palace Script

英國銅版雕刻系字體中最為正式的草書體，適合用於
社交印刷物上，如名片、文具、正式的邀請函、證書
等。備齊有各國語言的重音字符。商用上，也推薦用
在負責人的名片或是正式的邀請函上。

活字尺寸 (point) 42,36,30,24,18,14

Madonna Ronde Ornament

與 Madonna Ronde 搭配的裝飾線，能夠呈現出優雅
氛圍。若使用彩色印刷更能表現華麗形象。

Diane Script

法國製銅版雕刻系字體的草書體。華麗中帶有力道的
形象，適用於正式的社交印刷物上。法文的重音符號
也很完善。

活字尺寸 (point) 24, 20, 18, 16, 14, 12, 10

日本‧嘉瑞工房

Union Pearl

1700 年左右英國最古老的裝飾用字體。沒有數字，
標點符號也只有句號與逗號。

活字尺寸（point）22

Wilhelm Klingspor Gotisch

最為正式的德國黑體代表字體。德文特有的重音與合
字類字符齊全，具有濃厚的德國風情，可運用在想讓
人聯想到德國的店名、商品名或證書上。

活字尺寸（point）48, 24

22 pt. UNION PEARL

A B C D E F G H I J K L
M N O P Q R S T U V W
X Y Z & Qu
a b c d d e f g h h i j k l l m n
o p q r ſ s t u v w x y z ſb ſt . ,

Wilhelm
Klingspor
Gotisch

Wilhelm·Klingspor Gotisch

ABCDEFGHIJK
LMNOPQRSTU
24 VWXYZ& 48
abcdefghijklmnopqrſstuvwxyz
1234567890

日本·嘉瑞工房

A B C D E

INITIAL

CHEVALIER
12

CHEVALIER
10

CHEVALIER
9

CHEVALIER
8

CHEVALIER
6

CHEVALIER
5

CHEVALIER
4

CHEVALIER
3

ABCDEFGHIJKLMNOPQRSTUVWXYZ&
1234567890
ÄÀÂÃÅÏÎÍÖÒÓÔÕÜÙÛÚÉ Ê Ø Ç Ñ Æ Œ

NEULAND
24

NEULAND
14

NEULAND
10

ABCDEFGHIJKLMNOP
QRSTUVWXYZ&
1234567890

Chevalier

由於是歷史悠久的銅版雕刻系字體，會使用於具有格
調的名片或文具上。無小寫文字。

活字尺寸（point）12, 10, 9, 8, 6, 5, 4, 3

Neuland

字體設計師 Rudolf Koch 以刻於木頭上的文字為基
礎親自雕刻出的活字字體。各尺寸的文字形狀都不
同。具有獨特的力量感，適用於風格樸實的標題上。

活字尺寸（point）只有 Initial 是木活字，文字大小等
同 48pt，24, 14, 10

Outline Condenced

由於是歷史悠久的銅版雕刻系字體，會使用於具有格
調的名片或文具上。無小寫文字。

活字尺寸（point）36, 24, 18

OUTLINE CONDE
36

OUTLINE CONDENSED
24

OUTLINE CONDENSED
18

日本・嘉瑞工房

3号

東京都株式会社年月日
あいうえおかきくけこ
アイウエオカキクケコ

4号

東京都株式会社昭和年月
あいうえおかきくけこさ
アイウエオカキクケコサ

12ポ

東京都市町村株式会社年月日
あいうえおかきくけこさしす
アイウエオカキクケコサシス

5号

東京都府県市市町村区株式会社月日
あいうえおかきくけこさしすせそ
アイウエオカキクケコサシスセソ

9ポ

東京都府県市市町村区株式会社
あいうえおかきくけこさしすせそたち
アイウエオカキクケコサシスセソタチ

8ポ

東京都府県市町村区丁目番地株式会社
あいうえおかきくけこさしすせそたちつてと
アイウエオカサクケコサシスセソタチツテト

7ポ

東京都府県市町村区丁目番地株式会社昭和年月日電
あいうえおかきくけこさしすせそたちつてとなにぬ
アイウエオカキクケコサシスセソタチツテトナニヌ

5号

東京都株式会社昭和年月日代表電
あいうえおかきくけこさしすせそ
アイウエオカキクケコサシスセソ

9ポ

東京都県市町村区株式会社昭和年月日
あいうえおかきくけこさしすせそたちつ
アイウエオカキクケコサシスセソタチツテ

8ポ

東京都県市町村区丁目番地株式会社取締役
あいうえおかきくけこさしすせそたちつて
アイウエオカキクケコサシスセソタチツテ

7ポ

東京都県市町村区丁目株式会社電話番号有限
あいおはにとりるをよれ 一二三四五六七八九十〇
アイウエオカキクケコサシスセソタチツテトカキ

6ポ

東京都県市町村丁目番地電話株式会社代表取締役直通内線
アイウオカクケコサシスセタチデ一二三四五六七八九〇

18ポ
東京都株式会社年月
あいうえおかきくけ
アイウエオカキケク

4号
東京都府県市町村株式会社
あいうえおかきくけこさし
アイウエオカクケコサシス

5号
東京都府県市町村区株式会社年月日
あいうえおかきくけこさしすせそ
アイウエオカクケコサシスセソタ

9ポ
東京都府県市町村区株式会社
あいうえおかきくけこさしすせそたちつ
アイウエオカキクケコサシスセソタチツ

東京都府県市町村区昭和年月日株式会社
あいうえおかきくけこさしすせそたちつてと
アイウエオカキクケコサシスセソタチツテトナ

8ポ
東京都株式会社代表取締役社長昭和年月日電話
あいうえおかきくけこさしすせそたちつってとな
アイウエオカキクケコサシスセソタチツテトナ

新6ポ
東京都県区市町村丁目番地電話株式会社代表直通郵便番号階
あいうえおかきくけこさしすせそたちつてとな
アイウオカクケコサシス一二三四五六七八九十〇二三四五六七〇

6ポ
東京都県区市町村丁目番地電話株式会社代表直通郵便番号階
あいうえおかきくけこさ一二三四五六七八九十〇二三四五六七〇
アイウエオカクケケコサシスセソタチツテトナニヌネノハヒ

3号
東京都株式会社昭和日
あいうえおかきくけこ
アイウエオカキクケコ

4号
東京都株式会社昭年月日
あいうえおかきくけこさ
アイウエオカキクケコサ

12ポ
東京都株式会社昭和年月日電
あいうえおかきくけこさしす
アイウエオカキクケコサシス

日本・嘉瑞工房

正楷書体

一号
丈上下東京都
イロハにほへ

二号
丈上下不東京都
イロハにほへ 一二

18ポ
丈上下不東京都町
イロハにほへ ○一二

四号
丈上下不丑東京都区
イロハにほへ ○一二

五号
丈上下不丑且東京都市区町
イロハガギにほへ ○一二三

九号
イロハガギパピにほへがぎ ○一二三
丈上下不丑且世丘丙東京都新宿区町
魚鳥歯麦麻黄黒点党鼠鼻斎歯齢竜亀

八号
イロハガギにほへ ○一二三四五百千
鬼魚鳥鹵鹿麦麻黄黒点党鼠鼻斎歯齢竜亀
丈上下不丑且丘丙丞並中串東京都新宿

丁丈上下不丑丘丙丞並中串丸丹主丼乃久之乍
黎黒黙点點党徽鼈鼓鼠鼻斎蒼歯齢齬竜亀
いろはにほへとイロハニホヘト○一二三四五六

六号
丈上下不丑丘丙丙丞並中串丸生乃之乍東京都新宿市区町
食首春馬骨体高亀魚鮮鳥鴎鶴麦麻黄黒点党鼓鼠鼻斎歯齢竜亀
イロハニガギパピブほへとがぎばびぶ○一二三四五廿百壱弐

明朝体

初号
東京区町
いろハニ

一号
東京都区丁丈
いろルヲ五六

二号
東京都区丁丈
いろはにほへトチリヌ

三号
東京都丁町丈上下不世
いろはにほへトチリ

四号
東京都新宿区町 一二三四五
イロハニガギとちりぬぐげ

12ポ
東京都新宿区町○一二三四五六七
イロハニホガギグとちりぬぐげ

五号
丈上下不且丕世丙丞並中串丸主久之乍乎乏乗乙也乳乾乱了事云
黄黒点党鼠鼻斎歯齢齦齬鼈竜亀東京都新宿○
○一二三四五六七いろはにかぎイロハニホヘト

10ポ
丈上下不且丕世丙丞並中串丸主久之乍乎乏乗乙也
黒点党鼠鼻斎歯齢齦齬鼈竜亀兪東京都
○一二三四五いろはにかぎイロハニ

9ポ
丈上下不且世丙丞並中串丸主久之乍乎乏乗乙也
麦麻黄黒点党鼠鼻斎歯齢齦齬鼈竜亀兪東京都新宿
○一二三四五いろはにかぎイロハニホ

8ポ
丈上下不且世丙丞並中串丸主久之乍乎乏乗乙也麦麻
黄黒点党鼠鼻斎歯齢齦齬鼈竜亀兪東京都新宿也
○一二三四五六七いろはにかぎイロハニホヘト

7ポ
丈上下不且丕世丙丞並中丸主乃久之乍乎乏乗乙也乳麺麦麻
黄黒点党鼠鼻斎歯齢齦齬鼈竜亀兪東京都新宿○
○一二三四五六七八いろはにほがぐイロハニホヘト

6ポ
丈上下不丑且世丙丞並中串丸主乃久之乍乎乏乗乙也乳乾乱了事云互亜亡交亦京人
麦麻黄黒点党鼠鼻斎歯齢齦齬鼈竜亀兪東京都新宿塩鷹麦麻黄黒点党竜東京都新宿
○一二三四五六七八いろはにほがぐイロハニホヘトチリヌ

七号
丁丈上下不丑丙丞並中丸主乃久之乍乎乏乗乙也乳乾乱了事云
早明昭時普羅絵今月末未本札村井松枚柄流枡枝条次江正毎年氏民気水
○一二三四五六七八いろはにほへとりがぎぐげイロハニホヘトチリヌ

4ポ
いろはにほへとちりぬるをわかよたれそつねならむうゐのおくやまけふこえてあさ
がきくけこさしすせそたちつてとなにぬねのはひふへほまみむめもやゆよらりるれ
○一二三四五六七八いろはにほへとりがぎぐげイロハニホヘトチリヌ
タレソツネナラムウヰノオクヤマケフコエテアサキサガサザザガザヅデドダピビジ

4ポ半
いろはにほへとちりぬるをわかよたれそつねならむうゐのおくやまけふこえてあさ
がきくけこさしすせそたちつてとなにぬねのはひふへほまみむめもやゆよらりるれ
○一二三四五六七八いろはにほへとりがぎぐげイロハニホヘトチリヌ
ツネナラムウヰノオクヤマケフコエテアサキサガサザザガザヅデドダピビジ

初号
丙並中丸
○一二三

一号
丸丹主乃之久
イロハ一二三

二号
丸丹主乃久之乍平
イロハニほへとち

三号
丸丹主久之乍東京都区
イロハにほへ○一二三

四号
丸丹主久之乍乎東京都区町
イロハにほへがぎ○一二三

12ポ
丸丹主久之乍乎乗東京都区町
イロハにほへがぎ○一二三四

五号
丸丹主久之乍乎乏乗乙乞也乳乾乱了事云
東京都市区町
イロハガギにほへがぎ○一二三四五

10ポ
丸丹主久之乍乎乏乗乙乞也乳乾乱了事云
点党鼠鼓鼻斎歯齢竜亀東京都区町
イロハガギにほへがぎ○一二三四五

9ポ
丸丹主久之乍乎乏乗乙乞也乳乾乱了事云
点党鼠鼓鼻斎歯齢竜亀東京都市区町
イロハがぎにほへがぎ○一二三四五

8ポ
丸丹主久之乍乎乏乗乙乞也乳乾乱了事云井亙互
塩鹿麦麻黄黒点党鼠鼓鼻斎歯齢竜亀東京都市区町
イロハニガギぐほへとちがぎぐ○一二三四五

7ポ
丸丹主久之乍乎乏乗乙乞也乳乾乱了事云井亙互塩鹿麦
麻黄黒点党鼠鼓鼻斎歯齢竜亀東京都市区町イロハニガギ
グほへとちがぎぐ○一二三四五六

6ポ
丸丹主乃久之乍乎乏乙也乱了事云人今付代件任企元兄先光入
いろにほへとちりぬるをわかよたがぎぐげごばびぶべ、ゞゝ々
イロハニホヘトチリヌルガギグゲゴバビブベボーヴ＼＞く○

二号
丈上下不東京都区
イロハにへと○一

三号
丈上下不丑東京都区町
イロハガギにほへ○一

四号
丈上下不丑世東京都区町
イロハガギパピにほへがぎ○一

12ポ
丈上下不丑世丘丙東京都区町
イロハガギパピにほへがぎ○一二

五号
丈上下不丑世丘丙丞並東京都区町
魚鳥鹿麦麻黄黒点党鼠鼻斎歯齢竜亀
イロハガギパピにほへがぎぱぴ○一二

六号
丈上下不丑世丘丙丞並中串丸丹主東京都区町
骨体高鬼魚鳥鹿麦麻黄黒点党鼓鼠鼻斎歯齢竜亀
イロハガギパピにほへがぎぱぴ○一二三四五六

6ポ
丸丹主乃久之乍乎乏乙也乱了事云人今付代件任企元兄先光入
いろはにほへとちりぬるをわかよたがぎぐげごばびぶべ、ゞゝ々
イロハニホヘトチリヌルガギグゲゴバビブベボーヴ○一二三四

日本・佐佐木活字店

丸呉竹体

初号 東京都区 いろハ二

一号 東京都丁丈上 はにホヘ四五

二号 東京都区番地電話 いろはにホヘトチ

三号 東京都区丁目番地 電話 いろはニホヘ〇一二三

四号 東京都市区町丁目番地 電話 イロハニほへとち〇一二三

12ポ 東京都新宿区丈上下不且丑世丘 イロハニいろはに〇一二三四五

五号 丁丈上下不且丑世丘丙丞並中串丸丹 党鼈鼎鼓鼠鼻斉斎齎歯齢竜亀東京都 いろはにほへイロハニホヘ〇一二三

9ポ 丁丈上下不且丑世丘丙丞並中串丸丹丼乃 黍黎黒黙点党鼈鼈鼓鼠鼻斉斎齎歯齢竜亀 いろはにほヘイロハニホヘ〇一二三四五

8ポ 丁丈上下不且丑世丘丙丞並中串丸丹主丼乃久之 麻麿黄黍黎黒黙点党鼈鼈鼎鼓鼠鼻斉斎齎歯齢竜亀 いろはにほへとちリイロハニホヘト〇一二三四五六

6ポ 丁丈上下不且丑世丘丙丞並中串丸丹主丼乃久之乍乎乏乗乙乞 鹿麒麗麓麦麹麺麻麿黄黍黎黒黙点党鼈鼈鼎鼓鼠鼻斉斎齎歯齢竜亀 いろはにほへとちりイロハニホヘトチリ〇一二三四五六七八

宋朝体

二号 丈上下不且丑東京都 二ホちりびぶ七八

三号 丈上下不且丑世東京都 二ホちりびぶ七八九十

四号 丈上下不且丑世丘丙東京都 トチリザジるをわげで三四

五号 乙乞也乳乾乱亂了事云互昭和年月日 レツツペボたれそつざ〇一二三四

六号 乙乞也乳乾乱亂了事云井豆昭和年月日東京都 車辛辰込都西采釋里金長門阜隷襲雨電青非雷 オクヤマムヲズボそつねちらはひぬべぱ〇一二三四五

日本・佐佐木活字店

印刷文化の向上は、よい活字から！！

活字と印刷材料
山桜名刺代理店

Ⓗ 有限
　　会社　佐々木活字店

〒162-0806 東京都新宿区榎町75番地
電　話　03（3260）2471番
FAX　03（3260）2624番

日本・佐佐木活字店

これではニャーが食べられません。

「えーん、えーん、おなかがすいたよぉ。」

ニャーはとうとう泣き出してしまいました。さて、困ったものです。塩を入れると猫には辛く、かといって味付けをしないとおいしく食べられないのです。

「そうだわ」

美香ちゃんはポンと手を叩くと、エプロンをキリリと結びました。

「ニャー、手伝って。おいしいお弁当をつくってあげるわ」

そこからの美香ちゃんは、まるでまほうを使っているよう

これではニャーが食られません。

「えーん、えーん、おなかがすいたよぉ」

ニャーはとうとう泣き出してしまいました。さて、困ったものです。塩を入れると猫には辛く、かといって味付けをしないとおいしく食べられないのです。

「そうだわ」

美香ちゃんはポンと手を叩くと、エプロンをキリリと結びました。

「ニャー、手伝って、おいしいお弁当をつくってあげるわ」

そこからの美香ちゃんは、まるでまほうを使っているようでした。

「ブロッコリーは水につけて、おしょうゆを流しましょう。できたらペーパータオルで拭いて、ナイフで細かく切ります」

包丁でブロッコリーをみじん切りにしながら、美香ちゃんは言いました。ニャーには何を作っているのかさっぱり分かりません。

「そろそろごはんが炊けるね。そしたらブロッコリーと、これを入れて混ぜてね」

Meow cannot eat at this.

" Waa waa, I'm so starving."

He started to cry.

Well, it is trouble.

Salt is put in too hot to cat. But unless it seasons, he cannot eat deliciously.

It' so.

Mika clap a hand, then she wear an apron.

Meow, help me. We gonna make delicjous lunch.

Meow cannot eat at this.

" Waa waa, I'm so staving."

He stated to cry.

Well, it is troudled.

Salt is put in , too hot for cat . But it unless , he can not eat deliciously.

" It is so."

Mika clap a hand, then she wear an apron.

" Meow, help me. We gonna make a delicious lunch."

From that time Mika was like using magic.

" Broccoli soaks in water then soy sauce is pourcd. It can do, wipe with a paper, and cuts with a knife."

Meow didnot understand at all what she made.

" Rice be cooked soon, put broccoli and this."

She pic up dried young sardines from the refrigerator.

" It is delicious ever without seasoning. Let's make the riceball and roll dried seaweed."

詳細部分請參閱築地字體見本帳 (可從築地活字購買)
http:// tsukiji-katsuji.com/printingtype.html

明朝	長体	角ゴヂ	丸ゴヂ	正楷	教楷	清朝	宋朝	隷書	行書	草書
宜客室家容宿寄富寒察実写寛寮宝寸寺将専対	宜客室家容宿寄富寒察実写寛寮宝寸寺将専対	宜客室家容宿寄富寒察実写寛寮宝寸寺将専対	宜客室家容宿寄富寒察実写寛寮宝寸寺将専対	宜客室家容宿寄富寒察実写寛寮宝寸寺将専対	宜客室家容宿寄富寒察実写寛寮宝寸寺将専対	宜客室家容宿寄富寒察実写寛寮宝寸寺将専対	宜客室家容宿寄富寒察実寫寬寮寶寸寺將専対	宜客室家容宿寄富寒察實寫寬寮寶才寺將専對	宜客室家容宿寄富寒察實寫寬寮寶寸寺將専對	宜客室家宿寄富寒實寫寬寮宝寸古將対

別副勇勉募ハニホ

角ゴチ三号
角ゴチ四号
角ゴチ五号
角ゴチ9P
角ゴチ8P
角ゴチ6P

半協南占卦危ルヲワカ
召叱右后吏吟呪ネナラムウ
奄奇奔奕奠貪寡奥奨コエテアサキュ
女奸妄妖妬姐姑姜婬娩姿ミシヒモセスン
孚孜孤央宏宙宵寅寂寛密寞翼ガギゲゴザジズゼ
尊対溝尼屋屓異屯岐岳峡崖嵋嶽州迥イロハニホヘトチリヌル

宋朝初号

新春迎頌

宋朝一号
宋朝二号
宋朝三号
宋朝四号
宋朝五号
宋朝六号
草書二号
草書三号
草書五号
草書六号

恭春正禧迎頌
占卷厄叢史司呉周
圭坂址坑場基塊墓壇
大失奈契奧獎いろはにほ
振焼媒媛湘滋溜漁へとちりぬるを
曲更書曹甦絮有宮杵杖松柀林汐池沖沙浜柯油
恐恒恵悲悦文婪斗斜斬新いろはにほ
丁上下世亙迺両
仮企乗偉侯分切利別副

丸ゴチ二号

勢合寿屋嵐ハニホ

丸ゴチ三号
丸ゴチ四号
丸ゴチ五号
丸ゴチ六号

学広式念房文ヘトチリ
会材東株業欅横カヨレナム
毎気毛池油泉法洋浦海温浜営産用田
登発相直知立第秦秋県総納紺綾細羽美舟良芝芳

行書二号

爽庁版牛牧物特惣

行書三号
行書五号
隷書二号
隷書三号
隷書五号

猫獻猿獨琴球蔬環睡瞭
砂砌砥砲简筋筑策纂いろはにほへ
粗糧精糠終經繪絕
者帝耐耕耶聊聰聯脚惰
芙芝芥花芳覧調談譲イロハニホへ

日本・築地活字

教楷	草書	行書	清朝	宋朝	隷書	正楷	丸ゴヂ	角ゴヂ	長体	明朝
あいうえおマミムメモだぢづでどパピプペポ	あいうえおまみむめもだぢづでどぱぴぷぺぽ	あいうえおマミムメそだぢづでどパピプペポ	あいうえおマミムメモだぢづでどパピプペポ	あいうえおマミムメモだぢづでどパピプペポ	アイウエオマミムメモダチヅデドパピプペポ	あいうえおマミムメモだぢづでどパピプペポ	あいうえおマミムメモだぢづでどパピプペポ	あいうえおマミムメモだぢづでどパピプペポ	あいうえおマミムメモだぢづでどパピプペポ	あいうえおマミムメモだぢづでどパピプペポ

日本・築地活字

明朝初号　不世乳と

明朝一号　信倉克公よた

明朝二号　占印危原去ならむ

明朝18P　友曳古句吾うゐのお

明朝三号　娯婦嫡嬌嬉てあさきゆ

明朝四号　季孤宇宏宴宸寛 みしゑひも

明朝五号　岩川工巧巨巳希帆常幣いろにほへ

明朝12P　尤尹展屡屯岑岱崇嵐せすんがぎ

明朝9P　平幸幼床序庭庵廊廼建弁弧ちりぬるをわ

明朝8P　役待後徒御復従心忠愿愛感応意かよたれそつぬ

明朝6P　施旅旭早映晏晃晴明更釁会有朔望服朝　くやまけふこえてあさ

明朝4P半　いろにはへ ちぬるをかよたれそつらむうキノオクヤマケフ…

明朝4P　いろはにほへともちぬるをわかよたれそつねならウハカオクヤマケフ…

長体二号　上出度恭慶春明正

長体三号　徨循径徳志恨いろはに

長体四号　沖治洞流淑淫淳ほマケフコ

長体五号　破恭研硝祭禧礼社祝福てあさきゆめ

長体8P　笑笠笹容筑篆篤簡簿糸糺糀糖タレソツネナラム

角ゴヂ初号　交京亭人

角ゴヂ一号　公共典冠イロ

オルタネートゴヂツク

初号 **MNOPQ:567**

36P **RSTUVWXY1234**

24P **ABCDEGHIJLPQ5678**

18P **BDEFGPQRTVWXYZ&123456**

四号 **ABCDEGHIJKLMNOQRUVWX456789**

12P **ABCDEFGHIJKLMNOPQRSTUVW1234**

五号 **BDEFHJLMNPQRTUVWXYZ&123456789**

8P **ABCDEFGHIJKLMNOPQRSTUVWXYZ&123456789**

6P **ABCEFGHIJLMNOPQRSTUVWXYZBCEFGHIJLMNO&123456780**

アクセント

四号 áéíóú àèìòù āēīōū âêîôû ä

五号 ÁÉÍÓÚ ÀÈÌÒÙ ÂĜĤĴŜàèìòùāēīōū

9P ÄËÏÖÜ ĀĒĪŌÙ ĀĒĪŌŪ áéíóúāēīōūâêîôû

8P ÂÊÎÔÛ ÄËÏÖÜ ÂĈÎĴŜÑÇáéíóúàèìòùâêîôûä

6P ÁÉÍÓÚÀÈÌÒÙAEIOÜäëÿöûäēîōûäēï

センチュリーオールド

一号 ABCdef:1234

24P ABCDefghij234

二号 EFGHijklmn5678

18P EFGHIJKmnop5678

三号 NOPQRSTabcde12345

四号 UVWXYZfghijklm567890

12P ABCDEFGHijklmnopr1234567

五号 MNPQRTUVWstuvwx 12345678

9P ABCDEFGHIJKL abcdefghi1234567890

8P LMNOPQRSTUVW klmnopqrstul234567890

6P ABCDEFGHIJKLMOPQabcdefghijklmnvw1234567890

ニュースタイル

七号 ABCCEFGHIJKLMNOPQRSTUVW pqrstu vwxyz&2134567890

センチュリーイタリツク

18P *EFGHIJiiklmn 4567*

四号 *KMNOPQRoqrstuv1234*

12P *STUVWXYZabcefghi56789*

五号 *ABCDEFGHIJklnopsuv123456*

9P *KLMNOPQRSTabcdefghijk1234567*

8P *PQRSTUVWXYZ&mnopqrstuvw1234567*

6P *ABCDEFGHIJKLMNOabcdefghijklno123456789*

タイプライターニューフエース

12P ABCDEFGHIJKLmnopqrstu12345

五号 PQRSTUVWXYZ& abcdefgh i87890

花_{さそふ}
嵐の庭の
雪ならで

ふりゆくものは
我が身なりけり

瀬をはやみ

岩にせかるる

滝川の

われても末に

あはむとぞ思ふ

花さそふ
嵐の庭の
雪ならで

ふりゆくものは
我が身なりけり

日本・明晃印刷

印刷術國最
西洋的印刷
上溯至世紀
世紀以書籍

亮份保修傑元兒勘皰及
天娥孩岐崔嶽弼懞彭徙

相信各位都毫無
傳統的正楷體，
書家碎心的結晶
是值得誇耀的字
一座舉世無雙，
修，致其真面目
造銅模迄今已閱
部份字種已損壞
，豈非不久終將
趨勢，為維護文

人廣為愛用的文鉛字，其
都毫無疑問地震，那是我
書法是我國第流書家碎心
無比，是值得耀的字體。
似一座舉世無，豪華的大
其真面目逐漸觀，該字體
十多載鑄製使，大部份字

本廠鑑此趨勢，為維護文化，不惜投下
資，為復興此價值速城的筆跡，勤貢斯
權威從事整理彙集，並送國外逐號按計
進行彫刻為銅模。現「六號正楷」銅模
已竣工，並已開始鑄成道道地地筆跡的
楷鉛字為各客戶服務。以上悉用彫刻銅
鑄製的鉛字排印，敬請多予指教與愛顧

慈母手中線 遊子身上衣
臨行密密縫 意恐遲遲歸
誰言寸草心 報得三春暉

一號正楷

興大緘嘉常化西磁司經民
訂字各地委元上富德性敬

大源於圖畫與文字而圖
畫文字之廣被於全社會
則端有賴於印刷當先民

百餘年發展結果不
僅摹規古跡毫髮無
異印行新聞億萬忽
倏抑且可以傳真於
萬里之外縮型於毫
末之間而絢爛百色

即以現有成就言固
達成精美廣康四大
點矣宋時畢昇發明
字版印刷事業至此
具雛形有鉛字石印
版等以機器印刷遂

人類文明之啟發延續及光大源
於圖畫與文字而畫圖文字之廣
被於全社會則端有賴於印刷當
先民初創印刷之時或爲泥版或
爲寢假而爲活字爲石印其間歷

花　邊

五　號　全　角

5001
5002
5006
5010
5011
5012
5013
5014
5015
5016
5017

5023
5024
5025
5026
5027
5028
5029
5030

一號仿宋

夜奏姻岳居幼座彼志惑投搖昭
保信儉光務博卡印原厨及呢周
丑世事乞乳乾亨享京亭仇今介

台灣・中南鑄字行

113

初　號

囍 囍 囍 囍 囍
1　　3　　4　　5　　6

壽　字

初號 8
寿寿寿寿寿

初號 9
寿　寿　寿

一號 28
寿寿寿寿寿

二號 79
寿寿寿寿寿寿

三號 47

四號 81
寿寿寿寿寿寿寿　寿

四號 78
寿寿寿寿寿寿寿寿　寿

刊　頭

7

双　喜

一　號
14　囍 囍 囍 囍
15　囍 囍 囍 囍
22　囍 囍 囍 囍

二　號
22　囍囍囍囍囍囍
75　囍囍囍囍囍囍

三　號
10　囍囍囍囍囍囍囍▨
43　囍囍囍囍囍囍囍

四　號
31　囍囍囍囍囍囍▨
77　囍囍囍囍囍囍　囍

五　號
37　囍囍囍囍囍囍囍囍▨
128　囍囍囍囍囍囍囍囍囍囍

六　號
40　囍囍囍囍囍囍囍囍囍囍囍
41　▧▧▧▧▧▧▧▧▧▧▧

二 號

ㄅㄆㄇㄈㄉㄊㄋㄌㄍㄎㄏㄐㄑㄒㄓ
ㄔㄕㄖㄗㄘㄙㄧㄨㄩㄚㄛㄜㄝㄞㄟ
ㄠㄡㄢㄣㄤㄥㄦ万兀广

算 用 數 字

30Pt.

0379 12345

0381 *1234567890*

0382 **12345**

0383 *1234567890*

0384 **1234567890**

0369 **123456**

一 號 花 樣

11
12
13
16
17
18
19
23

四 號 全 角

、 ， 。 ● ： ； ⋮ ⋮ ｜ ／
1 2 3 4 5 6 7 8 9 10

⌒ ⌓ 〃 ← 〜 ＃ ％ ※ ￥ ⅌
19 20 21 22 23 24 25 26 27 28

??? ?! 卍 ☆ ★ ● ◎ ◉ ◐ ◑
37 38 39 40 41 42 43 44 45 46

台灣·中南鑄字行

一號方體

嵩帷幗幽庇斃弗
惟懿扮拯弒積醉

二號方體

文字使我們
用的知識事
明確的記載

三號方體

是印刷術
進步之母
文明之關

新四號方體

丁丈上下丑且世不
人信告和呷層履屢
崭嶼嶺嶮巖嶽巍川
差己已巳巴巷巽市
丼幸幹幻幼幽庄慌
栖栅楠樅櫛潟溜炭
萠菱薩衙禪豐豹豚

四號方體

我國在宋仁
發明的活字
要早上三百

五號方體

印刷工業爲發展文化事業
工、商、礦業尤發生密切
蒸蒸日上，欲使工商礦業
刷工業之健全發展，縱橫

新五號方體

的協助。歐美各國，由於
產，還是求過於供，不能
讀物和兒童讀物，儘量能
意義的圖畫，文字可以增
書籍，大家都喜歡閱讀。
的需求，應是我們今天從

六號方體

上下不並且中主之也交人今令以付代任
低佩例信係保個停備元先入公共兵其再
到前則劃力功加努動勢務北赴協南去又
叱可史台名合名和命告問品員商問因困
場外多大天失央奇女如好子安官定容害
就局展工左己市常剪年底序度府廠建式
必思急情意想愛感態成我或所抛拾抵指
支改政故文料新於日明是易時星書最月
東查柯校案極業概機欲次款止正此毀
治涅涓浙準火然照溼無熱腮顋畯畸病痊

Futura Extra Bold Condense

72Pt. No.7271

AEJaef.$12

60Pt. No.0671

ABCabc?!$12

48Pt. No.4871

ABEFabef?.;'127

42Pt. No.4271

ABGKacen-?,:$145

36Pt. No.3671

ABGNabgt!?.,'"$326

30Pt. No.0371

ABDKTahtu&!)ff.,:;"$1789

24Pt. No.2471

ABCGHRadeps-!)fiflff.,:;" $12345

18Pt. No.1871

ABCDJKLQUabcegmtw&fiflff.,:;"-)?$1234567

Bodoni Book Italic

36Pt. No.3649

ABCDEab

30Pt. No.0349

ABCDEFab

24Pt. No.2449

ABCDEFGabc

18Pt. No.1849

ABCDHIKLNabca

4 號. No.4049

ABCDEGHJJKLabcdef

12Pt. No.1249

ABCDEGHIJKLMNOPQa

5 號. No.5049

ABCDEFGHIJKLMNOPQab

6 號. No.8049

ABCDEFGHIJKLMNOPQRSTUVV

6 Pt. No.6049

ABCDEFGHIJKLMNOPQRSTUVWXYZabcdef

台灣・中南鑄字行

Chungnan Cralendon

36Pt. No.3654
ABCDEabcd$123

30Pt. No.0354
ABCDabcde.,!?7890

24Pt. No.2454
ABCDEFGabcdefgk$124

18Pt. No.1854
ABCGIJKLOacefghjkot.,:;($235

3 號. No.3054
ABCDEFGNQabcefgoq.,:;'!?(¢56790

4 號. No.4054
ABCEGKJIUabdefhjko&.,;:"–""(¢123560

12Pt. No.1254
ABCDGJPSTabcdefghijk&.,':;-'!¥–/¢ß("" $1234

5 號. No.5054
ABCDEFGHIJKLabcdefghijk.,:;--/(""1234567890

9 Pt. No.9054
ABCDEFGHJKLMNOabcdefghijkln.,:;'""-(12345670

6 號. No.8054
ABCDEFGHIJKLMNOPQRabcdefghijklmnop.,:;'""-(123456780

ghi!?$123

hij.,":;!1234

jkl&.,'-$12345

w&ffi.,:-$12347890

c-$!?.,:;""""1234567890

mnopqrs-![.,:;"$12345678

opqrstuvw.,:;'-"" "$1234567890

anopqrstuvwxyz.,:;'-"" "$1234567890

x& .,:;' -"" " fi fl ff ffi ffl ! ? $1234567890

Baskerville Bold

12Pt. No.1218
ABCDEFGHIJKLabcdefghijkl&Æ æfifl ffffi.,:;'£$12345

5 號. No.5018
ABCDEFGHIJKLabcdefghijklmn&Œœflff ffl.,:;'!?£$12345

9 Pt. No.9018
ABCDEFGHIJKLabcdefghijklmn&Æ æfifl ffffifl.,:;'-!?£$123456

6 號. No.8018
ABCDEFGHIJKLMabcdefghijklmnopq&ÆŒ æœfiflffffifffl.,:;'-!?£$123456

台灣・中南鑄字行

欲使工商礦業印刷工業之健全事實需要，而求

每日勤勞一小時，積在人生道上能謙讓三分的糾葛。

有一對夫婦急於想生個「」。次年又生一女孩，便心，就取名「又招」。隔的女孩名為「絕招」。

誰也不可能倒退着進入未來

競爭的要訣競爭是應勇敢的面對競爭，尺度，或選擇標準去於這種標準者便勝利低成本。

人類的經驗和比享慣福的孩子

我曾經看過一篇神話故事，有父子二下的羽毛用蠟凝結成兩對巨大的翅膀，竟不聽父親的勸告，愈飛愈高，結果因人們往往在辛苦衝破黑暗，展現光明

台灣·日星鑄字行

時　仰　敬　再　不　人
從　服　再　不　就　也

台灣·日星鑄字行

五號正楷
所謂計畫，是計畫未來的事情。
有增減的變化，原料機器和生產方
分正確的預測，雖然尚不可能；但

四號正楷
自由企業的競爭
資的生產與分配，
。在交易經濟或自
益，人人可以經營
業制度。同工業為

一號正楷
人生的成功，不
乃在於專心和恒心

六號正楷
我們常聽人說：「如果某年我買
定能得到的相當高的地位。」這種
是我們卻很少聽見有人講「假使我
人們總是向後看，然後有悔不完的

三號正楷
我認為謙卑並不是一
免過分高估我們自己。
忍一時之氣，免百日

二號正楷
賺錢是一種科學
賺錢，可以看到他
看到他的心靈。

1

2

3
囍

④
恭賀新禧

②
恭賀新禧年
並祝聖誕

①
恭賀新禧年
並祝聖誕壽

4

③
恭賀新禧年
並祝聖誕

⑤
恭賀新禧

⑥
恭賀新禧
並祝聖誕

⑦
恭賀新禧

台灣・日星鑄字行

一號黑體

印刷工業為發展文化，而與其他各工、商、係，是以欲使文化事業

二號黑體

每一個成功者的秘訣和熱烈不懈的工作。

三號黑體

跌倒，再爬起來便是成功。勤勞的人，能化萬物為黃

四號黑體

與人談話，把自己說得比對方優對方，才能化敵為友。

五號黑體

營業計畫的意義營業計畫是根據企業間的生產、銷貨和資金運用所擬訂的計一步驟、配合活動所共同趨赴的目標。

六號黑體

當我們登山的時候，如果面對不熟悉相反地，如果對前面的路已經很了解，做退一步打算。登山、處世都是一樣，

初號②數字

1234567890

【方體片假名】

二　號

イロハニホヘトチリヌルヲ

三　號

イロハニホヘトチリヌルヲワカタレ

四　號

イロハニホヘトチリヌルヲワカヨタレソ

五　號

イロハニホヘトチリヌルヲワカヨタレソツネナラムウ

六　號

イロハニホヘトチリヌルヲワカヨタレソツネナラムウキノオクヤマケフ

二號⑥

ABCDEFGHIJKLMNOPQRSTU
VWXYZ&1234567890.,:;""''?-'
abcdefghijklmnopqrstuvwxyz

二號⑦

TEL:.1234567890

二號⑧

ABCDEFGHIJKLMNOPQ
RSTUVWXYZ&
abcdefghijklmnopqrstuv
wxyz1234567890.,:'$

台灣・日星鑄字行

活字、活版
印刷的公司一覽表

活字の組版・印刷ができる会社リスト

以下為各位統整了台灣、香港以及日本關東、關西地區可執行活版印刷的公司一覽表，其中也包含了特集裡所採訪的公司。而由於內容為出刊時的資訊，後續有變動的可能性，因此在委託印刷前請務必重新與店家聯繫確認。

日本：東京・橫濱

印刷所名稱・聯絡方式	可印刷尺寸・持有鉛字字體	備註
⊙ 嘉瑞工房 東京都新宿區西五軒町11-1 T. +81-3-3268-1961 F. +81-3-3268-1962 電子郵件可由官網寄發 www.kazuipress.com	從名片到B4尺寸。持有約300款優質進口歐文金屬鉛字字體。其中包含俄語、阿拉伯語、希伯來語等鉛字。和文字體有明朝、黑體、正楷書體。鉛字尺寸請至官網確認。	可印製日文，尤其擅長印製歐文名片、邀請函、信箋等文具、證書(獎狀)，也會針對歐文字體的使用方式與禮節給予建議。
⊙ 弘陽 東京都中央區湊2-7-5 T. +81-3-3553-1750 F. +81-3-3553-1950 www.kappankoyo.com	從名片到A3尺寸。持有築地活字(岩田=Iwata)的明朝6、8、9、10.5pt(5號)、13.75pt(4號)、16pt(3號)。還有21pt(2號)、27.5pt(1號)、42pt(初號)。正楷書、黑體、數十種歐文字體。	本公司專精於鉛字與排版，但為維持鉛字與材料的狀態，不接受成冊印刷。可印製書籍封面文字、海報、TVCM等鉛字清樣。
⊙ 佐佐木活字店 東京都新宿區榎町75 T. +81-3-3260-2471 F. +81-3-3260-2624 info@sasaki-katsuji.com sasaki-katsuji.com	從名片到A4尺寸。和文鉛字有明朝的初號與1號是Iwata，2號與9pt以下是日本活字，3號和5號是錦精社，4號和12pt是津田三省堂。整備了初號~7號、4~12pt。歐文有Century等。請參照見本帳。	委託印刷的重點在於除了缺字的鉛字之外，基本上要使用新的鉛字。比起用了很久的鉛字，使用新的鉛字來印刷更能呈現出鉛字的銳利線條。
⊙ 築地活字 神奈川縣橫濱市南區吉野町5-28-2 T. +81-45-261-1597 F. +81-45-261-5890 info@tsukiji-katsuji.com www.tsukiji-katsuji.com	從名片尺寸到賀卡尺寸。和文鉛字有11款字體(6~42pt)。明朝體是Iwata，正楷書是MOTOYA)，歐文鉛字有14款字體、花形、裝飾線等。詳細資訊請參照官網或字體見本(可從官網購買)。	不管是名片還是明信片，築地活字都致力於提供給客戶最能展現活版印刷優勢的特點。除了受歡迎的宋體之外，也請好好欣賞一下電腦所不能及的職人功力。
⊙ 中村活字 東京都中央區銀座2-13-7 T. +81-3-3541-6563 F. +81-3-3541-6574 info@nakamura-katsuji.com www.nakamura-katsuji.com	從名片尺寸到明信片尺寸。和文鉛字有明朝5~2號(5號是日本活字，其他不詳)，6、8、9pt(Iwata系列)。黑體僅缺2號)，正楷書6、9pt、5~4號、18pt，歐文有Century Old、Futura等。	給想要使用鉛字來排版進行活版印刷的顧客一些建議：因印刷會需要當面溝通，因此建議您能先到店內參觀討論。如果有任何不清楚的地方，歡迎隨時聯繫。

⊙ **吉田印刷所** 東京都中央區入船3-4-9 T. +81-3-3551-9879 F.+81-3-3551-3250	從明信片尺寸到 B3 尺寸。和文鉛字有中村活字製造的明朝 8pt、5～2號，黑體 8pt、5～3號，正楷書 9pt、5～4號、18pt，歐文鉛字有晃文堂製造的 Century 8pt、5~4號、18pt，Gothic 8pt、5～4號、18pt。	提供使用鉛字、金屬版、樹脂版的活版印刷。可印刷頁碼。有零星的花形、裝飾線。因為沒有官網與電子郵箱，需要使用電話或傳真諮詢。
⊙ **ALL RIGHT PRINTING** 東京都大田區鵜之木 2-8-4 金羊社 1 樓 T. +81-3-3750-9061 F. +81-3-3750-9071 hatena@allrightprinting.jp allrightprinting.jp	使用 Platen 機可印製 A4 以內尺寸，使用手搖圓盤機可印至 B5。和文鉛字有明朝的平假名，與片假名的 18pt、14pt，歐文有 Century 9pt。無花形、裝飾線。	本業是設計公司，可因應客戶需求提供由設計到印刷的提案。有與其他活版印刷公司合作，因此也承接大型印刷物。接受工作坊預約。
⊙ **First Universal Press** 東京都台東區壽 2-7-8 T & F. +81-3-5830-3238 info@fupress.jp www.fupress.jp	可印 A3 以下尺寸。菊全開 (僅黑色)、四六版對裁 (可印彩色) 委託外社。和文鉛字有明朝的 4.5～42pt，黑體 8～21pt，正楷書 6～18pt (Iwata)。歐文有 Garamond、Century、Univers、Futura 等。	可處理名片到書籍本文的鉛字排版。可依據顧客需求安排裝幀。凸版印刷部分可從樹脂、亞鉛、銅版的製作開始承接。提供檔案製作到完稿服務 (CC2014)。

日本：大阪・京都・神戶

印刷所名稱‧聯絡方式	可印刷尺寸‧持有鉛字字體	備註
⊙ **啟文社印刷工業** 兵庫縣神戶市中央區二宮町 1-14-19 T. +81-78-241-1825 F. +81-78-241-1827 info@k-bunsha.com www.k-bunsha.com	從名片到 A2 尺寸。和文鉛字有明朝 5～23號 (日本活字)，黑體 6～22號 (日本活字，部分參雜其他字體)，歐文有 Garamond 10pt，Century 6～22號。裝飾線鉛字約有 10種。	創業 65 年。不管是古早的活版印刷，還是現代的凹凸質感或墨色不均的效果，由於熟知這兩者各別的優點，因此可根據顧客需求應對製作。也可自由搭配平版印刷、燙金、軋型等。
⊙ **櫻之宮活版倉庫** 大阪府大阪市都島區中野町 4-5-23 T. +81-50-3566-8919 F. +81-6-6353-4707 ose@ground-w.jp kappan-soko.com	A4 裁切線以內。和文鉛字有岩橋榮進堂的楷書體 7、6、5、4、3號 等，歐文有 Copperplate Gothic Bold 7、13、17pt 等。基本上是以金屬版‧樹脂版印刷，如要使用鉛字請事先洽詢。	位在大阪‧櫻之宮 (JR 大阪環狀線「櫻之宮站徒步 2 分鐘」) 的活版印刷公司。事前諮詢顧客對於作品完成型的想像，思考金屬版與樹脂版的適性，提供選紙以及印刷的建議。
⊙ **明晃印刷** 大阪府大阪市福島區海老江 7-2-18 T. +81-6-6451-4438 F. +81-6-6451-9570 info@meiko-print.co.jp www.meiko-print.co.jp	從名片尺寸到 A4 尺寸。有印刷活版海報的實際經驗 (需洽詢)。日文鉛字有明朝的 5、4、3號，歐文有 Garamond 10pt，花形、裝飾線需洽詢。	與顧客一同反覆測試做出流傳後世的作品。其他公司也許會因為利潤或成本不合而拒絕承接業務，但明晃印刷是一間不輕言放棄，勇於面對挑戰的公司 (職人)。

台灣：台北

印刷所名稱‧聯絡方式

⊙ 時分印刷 Teleport Press

台北市復興南路一段30巷5號
T. 02-2711-3337
info@teleportpress.com
www.teleportpress.com/
www.facebook.com/teleportpress/

⊙ 格志凸版印刷

新北市三重區安慶街161號
T. 02-2989-4800
www.facebook.com/StudioGezhi

⊙ 日星鑄字行‧活印工坊

台北市大同區太原路97巷8號
T. 02-2556-4626
rixingno.8@gmail.com
www.facebook.com/mtletterpress

⊙ 紙本作業 PAPERWORK

台北市萬華區莒光路254號1F
T. 02-2302-6599
paperwork.fufu@gmail.com
www.paperwork.tw

台灣：台中‧南投

印刷所名稱‧聯絡方式

⊙ 樂田活版工房 Letian LetterPress Studio

台中市南屯區楓和路502號
T. 04-2479-0682 / 0919-835-801
twletterpress@gmail.com
www.letterpress.com.tw
www.facebook.com/letterpress.com.tw

⊙ 晨欣‧曦拓 Letterpress & Design

台中市西區五權西六街115號
T. 04-2373-0246
linden3@ms14.hinet.net
www.facebook.com/sunrise.letterpress/

⊙ 凸版印刷 Wandas Letterpress

南投縣草屯鎮炎峰街14-5號
titian751@gmail.com
wandas.com.tw

香港

印刷所名稱‧聯絡方式

⊙ ditto ditto

香港黃竹坑道27號甄沾記大廈16A
info@dittoditto.net
dittoditto.net
www.facebook.com/dittodittoworks

⊙ 綠藝制作－活版印刷部門

香港柴灣新業街11號森龍工業大廈2A室
T. (852) 2564 1234
guest@greenpro.com.hk
greenpro.com.hk
www.facebook.com/HongKongLetterpress

⊙ Impressive Press

info@impressivepress.net
www.facebook.com/impressivepress/

活字、活版印刷
相關書籍

活字・活版印刷に関する本

以下為各位讀者介紹與活字、活版印刷相關的中文書目，帶領有興趣的你進一步認識活版印刷的世界。

⊙ 老師傅的排版桌：臺灣活字排版──實作工具圖解紀錄

高鵬翔 著 遠流 出版 2018年

曾獲多座國內外專輯設計獎的平面設計師高鵬翔，在本書結合了能夠實際體驗活字排版印刷的「活印盒」工具組，以及透過精細手繪圖與文字介紹活字排版工具、用途、步驟解說等的「傳統排版工法圖解紀錄書」，讓讀者透過本書能一口氣了解中文活字排版歷史、工法並實際體驗操作印刷。本書榮獲金蝶獎台灣出版設計大獎銅獎。

⊙ 文字的旅行：臺灣活版指南

黃俊夫、黃湜雯 著 文化部文化資產局 出版 2017年

本書由文化部文資局出版，作者走訪全台與活版印刷相關場所進行田野調查，整理讓大眾能夠參觀的博物館，以及仍能實際進行活版印刷工廠，並介紹了台灣的活版印刷產業文化資產。

⊙ 文字的眾母親：活版印刷之旅

港千尋 著 台灣商務 出版 2009年

做為國際知名攝影家及藝術策展人，作者港千尋在本書中前往法國國家印刷廠與大日本印刷廠，以相機與文字記錄下即將消失的活字印刷技藝與職人們的最後身影，帶領讀者踏上從東方到西方，縱跨古今活字印刷的文化技藝之旅。

⊙ 活字：記憶鉛與火的時代

行人文化實驗室 企劃 林盟山 攝影 行人 出版 2014年

本書走訪臺灣僅存的活字印刷工廠，除專訪資深職人外，更介紹活版印刷的流程與器具，亦收錄從歷史、設計、編輯端切入的專文，記錄了台灣正體中文活字印刷文化，是絕佳的中文活字印刷理解入門。

⊙ 昔字‧惜字‧習字：復刻文字的溫度

臺灣活版印刷文化保存協會 著 行人 出版 2011年

這本小書可說是上面《活字》一書的前身，出版時正逢日星鑄字行成立42周年。書中記載了臺灣活版印刷發展的歷史、工藝，以及從21世紀初開始的再生，也分享了日星鑄字行近半個世紀的回憶。

⊙ 世界歐文活字300年經典：350件絕版工藝珍藏，令人目眩神迷的歐文字型美學

嘉瑞工房 著 臉譜 出版 2017年

由日本首屈一指的歐文活版印刷工坊「嘉瑞工房」出版的本書，蒐錄該社收藏的350件世上罕見歐文字體活版印刷樣本，包括字型樣本冊、廣告、傳單、大型海報、卡片，並搭配職人角度各件詳解，帶你穿越時空，見識歐文活字排印黃金年代的百年技藝。

⊙ 鑄以代刻：傳教士與中文印刷變局

蘇精 著 國立臺灣大學出版中心 出版 2014

本書作者根據第一手資料——傳教士的手稿檔案，爬梳記錄1807年基督教傳教士來華後，如何帶動西方的鑄字印刷術東傳，在60年間全面取代中國木刻印書傳統，並引發中國圖書文化的急遽變動的過程，實際探討當時的印刷鑄字工作，也發掘許多為人所不知曉的印刷所的歷史、印工故事。

⊙ 活版印刷的書：凹凸手感的復古魅力

手紙社 著 良品文化 出版 2014年

本書由日本編輯團體手紙社撰寫，收錄大量名片、明信片、DM、邀請卡、紙製雜貨等活版印刷實例，並精簡扼要介紹了活版印刷的基礎知識，非常適合想接觸活版印刷的初學者做為入門參考。

TEXT & PHOTOS
BY SHOKO MUGIKURA
TRANSLATED
BY KIKA KAO

Book Typography

Vol.1

關於書籍設計，第一眼或許會注意到書本的裝幀或外觀的美醜，但一本「讀物」的品質優劣，取決於字體排印設計。然而，對於不常使用的語言，要判斷排版的好壞也不是那麼容易。本專欄會由居住在歐洲的字體排印設計師，介紹出色的排版範例以及有哪些優點。

NAME OF THE SERIES
Reclam Bibliothek

DESIGNERS
Friedrich Forssman
& Cornelia Feyll

COUNTRY & YEAR OF DESIGN	FORMAT	TEXT AREA	BODY TEXT SIZE/LEADING
Germany, 2008	120 × 190 mm	95 × 140 mm	9 on 13 pt

美麗的閱讀

本篇介紹的是德國 Reclam 出版社所發行「Reclam 圖書」書系的設計。這間出版社雖以注重實用性、設計簡素的文庫本廣為人知，卻推出了這個 Reclam 圖書書系，以「美麗的閱讀 (Schöner Lesen)」和「想隨時帶在身邊的書」為訴求，出版歐洲的經典文學傑作。

經典感中保有現代感

書封抽象的條紋上排列著精緻的字體，手感佳、開本大小剛剛好。而這本書設計上的優點，是現代感和經典之間有著絕佳的平衡。氛圍沉穩而自然的設計雖然乍看並不新穎，但並非仿照早期的字體排印設計，兼顧了現代性，其平衡讓人感到非常舒適。

（圖1）書名頁也只使用了一個字體，妥善運用留白與字級大小的極簡設計。左頁上的書系名稱使用了小型大寫字母（small cap）。右頁書名《世界的情詩》（*Liebesgedichte aus aller Welt*）字級大小為 17.5pt，下方編輯者名則是 11pt。

（圖2）在字體排印設計上，比起齊頭的排版設定，齊頭又齊尾更是不容易。為了避免單字之間產生不平均的空格量，必須詳細設定字間以及適度使用連字。而 Reclam 書系的作品無論哪一頁，單字之間的空格量都取得了良好的平衡，幾乎沒有出現干擾閱讀的空白區（white bar），也就是行與行之間，因多餘的字間空隙而在整篇文章連成一整塊空白。每行字數設定在適合閱讀的 13 個單字。

只使用一個字體

快速地大略翻閱後，發現整本書只使用了一種字體做排版。這本書內文大致上有 3 種文體，分別是小說（圖2）和詩，以及使用了雙語的詩的解釋（下頁圖3）。像這樣有數種文體的排版相對複雜，對排版初學者來說，很容易犯下錯誤，像是使用 2 種以上的字體，或是無來由地更改字重和更換風格。雖然原本目的是想在頁面上將資訊整理出階層化的次序，但這樣反而讓內文更難以閱讀。

只要認真閱讀，了解文章的組成構造，即使只用一種字體，妥善利用小型大寫字母（small cap）、義大利體、空格和字級大小來排版，就能讓文章易於閱讀理解，這就是一個非常好的範例（下頁圖5）。

（圖3）但丁《神曲》的排版。左頁為義大利語原文，右頁為德語翻譯，而下方為德語說明。以英語文長作為基準衡量的話，義大利語的文長都偏短，而德語都很長，所以必須針對不同文長，調整合適的縮排。排版上義大利語使用首行凸排，德語使用首行縮排。引號則分別使用屬於那個語言的正確引號（義大利語為《La Commedia》，德語為》Die Komödie《）。

（圖4）集結了世界上許多作家和藝術家所寫的情詩選集《世界的情詩》的目錄頁。排版上作者名使用小型大寫字母，而每篇章的主題與詩名都使用縮排。因為縮排產生的垂直視線引導效果，讓作者名和詩名更易讀。章節不使用阿拉伯數字而是羅馬數字，不僅帶有優雅古典的印象，更能有效和頁碼做區隔。

（圖5）要確認排版技術的高明，有時比起內頁，目錄頁和附錄的參考文獻、註解更是值得觀察，因為這些地方資訊比較複雜，非常需要 Typography 的技巧和功力。照片是《世界的情詩》索引頁。作者名用小型大寫字母，詩名用縮排往後退，下方則註明了出處。如此細心的排版，除了給人優雅的印象，也易於閱讀，從這些設計的小細節，可以感受到設計師所付出的愛與用心。

大師的版型範本

設計師 Forssman 會先製作排版的版型範本，然後交由出版社的內部設計師們，按照這些範本來編排每一本書。而根據語言和文章種類不同，連字號的位置和文句末端的處理方式都不盡相同，因此範本超過10種以上。通常會先從難易度低的著手進行，像是小說內文，再往難易度較高的詩、書信類、多種語言等等編排。

當我們詢問：「由內部設計師所編排後的頁面，還會再次校閱嗎？」Forssman 回答：「我非常信賴設計師們，也覺得對於能力優秀的設計師們，檢查是不必要的。加上如果是要自己編排製作，對於細節不可避免的會陷入過度思考，像是『這裡改成這樣，應該會更好吧？』。這次交出版型範本後，不必直接編排每一本書而能放心閱讀，真是太好了！」

雖然我訝異連像 Forssman 這樣資深的排印設計師，對於排版也還是常會自我懷疑，但或許這種不容易自我妥協、時常檢視自己的態度，也正是他之所以能成為大師的關鍵吧！

DTL Documenta

於90年代初發表，由荷蘭籍設計師 Frank E. Blokland 所設計的 DTL Documenta 數位字型，是一款帶有古典風格的字體。因為價格偏高，印象中並沒有被大量廣泛使用，不過其散發著安定感的設計，被各種大型專案計畫採用，像是阿姆斯特丹市以及阿姆斯特丹國立美術館長期將它做為專用字體，德國天主教會更使用在祈禱書上。這個字體的優點在於帶有一定程度的視覺重量，在排版上形成橫向排列的優美節奏感。而雖然它乍看並不新穎，卻也沒有歷史的厚重感，「不會讓人察覺意識到字體本身」這點，相當適合做為閱讀內文用的字體。

80年代後半時，雷射印表機解析度不高，因此字體必須以「最小字級仍易於閱讀」為基礎來設計。或許因此其與2000年之後的現代襯線體相比有著沉穩的大人感。對於長文排版來說，使用個性沒有那麼強烈的設計是最理想的。

當我詢問為何選用這款字體，設計師 Forssman 說：「x 字高和襯線的形狀等都經過巧妙的計算，這款字體運用了所有和字體設計有關的 know-how。」而當我問起「除了 DTL Documenta 外，當時有第二選擇的字體嗎？」設計師相當快速地回答：「沒有！」

Typograpy Typograpy Typograpy

古典的羅馬體 (左：Adobe Garamond) 和 DTL Documenta (中間)、2000 年代的羅馬體 (右：Dolly) 的比較圖。DTL Documenta 不論上伸部或下伸部都比較短。由於字腔寬闊和襯線對比度低，即使用小字級排版參考文獻或索引也易於閱讀。襯線的形狀和帶有西洋美術字韻味的 Garamond 或帶有書寫筆觸的 Dolly 相較，乍看無機感較強，但在排版後卻產生不可思議的溫暖印象。DTL Documenta 是由荷蘭 Foundery Dutch Type Library 所發行。

www.dutchtypelibrary.nl

ABCDEFGHIJKLMNOP
QRSTUVWXYZ&ŒÆ
abcdefghijklmnopqrstu
vwxyz çœæfiflß ø »!?.,:;«
([{1234567890}])

DESIGNERS' PROFILE
Friedrich Forssman & Cornelia Feyll

Reclam 書系的設計是由經驗豐富的 Friedrich Forssman 負責，曾多次獲得「德國最美的書」、「全世界最美麗的書」等獎項。他所設計編排的書，完美的細節有著「魔鬼藏在細節裡」的讚譽。許多字體相關著作 (※) 在德國設計圈內更被當作入門參考書，有著很大的影響力。多達20色的封面條紋圖案設計，是和從事織品設計的太太 Cornelia Feyll 共同製作的，是結婚20年來第一次合作。

※ 包含《 Lesetypografie 》、《 Lesetypografie 》、《 Erste Hilfe in Typografie 》等，皆為德國出版社 Hermann Schmidt 出版。

Text by
麥倉聖子

居住於德國的字體排印設計師。
經營 Just Another Foundry。
justanotherfoundry.com

Detail in typography

延伸閱讀｜《歐文字體排印細部法則》。Jost Hochuli 著 臉譜出版｜從閱讀動線、字母、單字、行、行距與欄位到字的性質，瑞士字體排印大師教你提升可讀性的基礎知識與關鍵細節。

翻譯：高錡樺

TEXT
BY AKIRA KOBAYASHI
TRANSLATED
BY KIKA KAO

文字の裏ワザ

文字的隱藏版密技

Vol. 1

Text by
Akira Kobayashi

於1～5期《字誌》連載的〈歐文字體製作方法〉，
是針對字體進行分析解剖。
而本期開始將進一步介紹實際製作字體時不能忽略的關鍵和密技。
絕對不能錯過字體總監小林章的隱藏版密技大公開！

這是一個常見的標示，一般我們不會特別去注意它的設計。但仔細看 x 字母，會發現兩條交叉的斜線其實刻意錯開了。這麼做是為了讓它「看起來」是連在一起的，也避免讓中央交會處集中黑成一團。本篇將一次公開像這樣隱藏在背後的「祕訣」。

小林 章

Monotype 蒙納公司字體總監，負責監修字體製作和新字體的企畫等。曾與知名字體設計師 Adrian Frutiger 及 Hermann Zapf 共同製作字體。在歐美與日本等舉行過多次講座，也多次擔任競賽評審。著有《歐文字體 1》、《歐文字體 2》、《字型之不思議》、《街道文字》。
http://blog.excite.co.jp/t-director

從《字誌》第 1 期的特輯「造自己的字！歐文篇」開始，我曾陸續提過了許多的視覺錯視範例。

錯視是一個設計者在製作時很容易忽略的陷阱。舉例來說，X 有四條斜線，如果單純讓兩條線相交重疊，看起來是不會相連的。但在製作時，由於設計者是一邊看著一邊將兩條斜線交叉，就會完全相信線段之間是相連的，但若是別人看到這樣的成品，就會發現奇怪之處。

有許多技巧和祕訣，能避免落入這樣的陷阱。這些祕技資深字體設計師們可能都知道，然而仍有不少人並不清楚。平常這樣的視覺調整並不容易讓人察覺，因此為了讓大家理解，必須和各位說明在哪個字母上用了什麼手法。我相信這些技巧對於 Logotype 設計上也會有所幫助，因此在這裡一口氣和各位分享。

那麼，就從字體設計初學者也好懂的入門技巧開始吧。

圖1

圖2

圖3

密技 **1**

橫畫要做得比
直畫細

橫線は縱線より細くする！

從基礎中的基礎——線段粗細調整的技巧開始吧。圖1應該是最容易理解的例子。相同粗細的筆畫，直畫和橫畫會有不同的視覺感受，橫畫看起來會比較粗。將橫畫做得比直畫稍細，看起來才會相同。

而調整的量，只能說是「一些些」，無法具體地說「多少百分比」，因為根據筆畫的粗細等條件不同，調整的量也不同。

像圖2這種極粗的筆畫，假設不調整，也就是讓直畫與橫畫的粗細相同（左），橫畫會顯得太粗而突兀。如果是這樣的字重，橫畫可以比直畫減少20%左右的粗度（右）更為合適。

不過像圖3這種極細的情況下，不調整（左）也沒有關係。如果硬是將橫畫減少20%左右的粗度（右），粗細差異反而突兀造成反效果。因此不要糾結於數值，最好的方式就是目測，看起來沒有問題就好。

圖4

圖5

密技 **2**

故意錯開
線的交叉處

線の交差はわざとずらす！

圖4中這種貫穿粗線的細線，是一個典型的錯視例子：左右兩側的細線看起來並沒有相接在一起。我想很多人都應該看過類似的圖或範例。為了證明其實兩側的細線有相接，左圖將細線外緣加上白邊，再和右圖去掉白邊的圖做比較，就會明白其實是有相接的。而圖5的左圖大膽地將細線兩側錯開了大約是兩條斜線寬度的距離。和右半去掉白邊的圖比較後，大家一定會同意調整後讓細線看起來相接了。不過「兩條斜線」並不是錯開距離的標準答案，而是得根據線段的粗細及角度調整。

下半部
做得比
上半部大

上と下では、下の方を
大きくつくる！

例如圖6，製作兩直畫與一橫畫的 H 時，如果把橫畫置於正中央，會讓 H 看起來頭有些大（左）。調整過後如圖7。因為原先除了上下平衡之外，橫畫的粗度也有些突兀，因此直接從橫畫下緣往上修細，同時達到將橫畫上移的效果。在拿捏 B、E、K、S、X、Z 等字母的上下平衡時也能應用這個技巧，讓下半部稍微大一些，就可以帶來安定感。

圖6　　　　　　　　　圖7

減輕相交重疊的部分

交わる部分は輕く！

像是 A 和 V 等字母，因兩條線相交所產生的銳角，粗細是需要微調整的。圖8中的 V 是直接以兩條斜線相交而成的，而兩條粗線相交處形成了一塊三角形，看起來有些過重。我在字母 V 的右邊放了一條線段表示相交的起始點高度，以及表示兩線重疊面積大小的灰色三角形。圖9的左圖，是將內側相交的起始點往下降，減少重疊的面積大小，就能避免黑度過高。此外像

圖9右圖，將兩條線稍微分開的做法，也能有效減輕相交重疊的部分。

除了大寫字母之外，像小寫字母、數字等，都會有線段相交產生的銳角。

讓我們一起來看一些範例，理解這些技巧如何實際運用在文字製作上吧。圖10、圖11將 X 和 K 從單純以直線組合到調整完成的過程依序拆解說明。

圖8

圖9

圖10

於正中央相交的兩條斜線。但是四條線的接點看起來沒有對上，還需要一些調整才能稱作「文字」。

因為是斜線，用密技 2 的技巧錯開線的交叉處。左圖將錯開的量加上白邊呈現。而右側去掉白邊後，可以看到調整後的線段視覺上更為協調相連，不過頭有點大。

移動斜線將交點往上，讓上半部變小，下半部變大，上下的平衡變得較為和諧。不過中央相交處仍然顯得過黑，文字看起來來很笨重。

將交點下方往中心內側削減一些。上下線段的粗細故意不統一，這是因為下半部的線段較長而會顯得較細，因此需要稍微加粗。

圖11

斜線的重疊方式不佳，使得黑度過重。

只要將兩條斜線往右移開，就能相對減輕過黑的情況。

將交點往上移動能改善上下的平衡感，不過移動後使得角 B 比角 A 的角度更小，讓 K 的腳看起來有點窄縮。

將腳往右延伸一些，也讓角度和緩一點。再將三角標示處往內側削減一些，顯得更簡潔有力。雖然 V 和 X 的調整方式都是將斜線兩側均等減少，但當遇到直線時，不建議把直線調整成楔型，不只過於突兀，之後與其他字母也會變得難以協調。因此這裡只調整斜線。

另外也有把斜線這樣組合的處理方式。

接下來是較複雜的視覺調整。先前只有直線，接著會加入曲線的調整。

看起來彎曲的直線
倒不如就做成曲線吧
曲がって見える直線なら、いっそ曲線に！

圖12是由兩條直線和對半切的圓相接而成的。在製作數字0和大寫字母O需要特別注意這個地方。

當較長的直線連接曲線時，相接處會讓人有種向內急轉彎的感覺。在曲線開始處也有轉角微微突出的感覺，相當令人在意。此外，直線部分也有往內凹的錯覺。

大多數的字體設計師們都會避免發生這種「看起來像有彎曲的直線」。

我們看一下 DIN 和 Eurostile Next 的實際範例。兩者都不用直線，而是以非常圓潤的曲線相連，避免了往內凹的感覺，保留了幾何感，只除去不自然的部分。

圖12

半圓
直線
應該是直線卻有往內凹的錯覺
像突然轉彎

曲線　直線
直線
應該是直線卻有往內凹的錯覺

DIN Next Ultra Light / Black

Eurostile Next Ultra Light Extended / Bold Extended

比起普通圓弧
往四周膨脹一點會更好
普通の円弧よりも少し四隅を張る！

圖12聚焦在直線調整的部分，這裡我們來看一下曲線的品質。圖13將圖12最初的圖形旋轉90度。看一下曲線的右端，雖然是對切的半圓，但卻有點尖，不太圓滑，

做為曲線似乎不夠飽滿。而下方則是將圓弧前端往內收，使其和緩安定的例子。雖然直線到曲線的轉彎處還需要改善，不過已經大幅優化了圓弧的品質。

太尖

圖13

將前端往內收一些後就能改善過尖的感覺變成較飽滿的曲線

密技 7

錯開直線和曲線的相接點

直線と曲線のつなぎをずらす！

數字 0 和字母 O 是把直線替換成稍微彎曲的曲線，而 D、P、R 這些字母，則是要把直線與曲線組合。就像在密技 5 也介紹過的，直線和曲線相接時，要避免發生「急轉彎而產生往內凹的錯覺」。以下會詳細拆解典型的 P，說明「從內側與外側調整曲線轉彎起始點」這個精細的密技。那麼，就來看看密技 5、6 怎麼實際運用在文字上吧。

用一條直畫、兩條橫畫和半圓，嘗試組合成 P。

看起來就像「把零件東拼西湊」而成的。

使用密技 6「比起普通圓弧，往四周膨脹一點會更好！」的方法，消除曲線前端的不自然感。

調整曲線之前，先用密技 1 所教的「橫畫要比直畫細」，調整橫畫粗度。上下橫畫都從內側刨掉一些。

輪到密技 7「錯開直線和曲線的相接點」出場了。具體來說，就是將藍色標記的錨點 (anchor point) 向左移，縮短直線的長度。上半部是移動後，下半部則未移動，可以比較看看差異。

雖然挪動錨點後，會暫時破壞曲線的圓滑度，此時只要延伸錨點的方向點，保持曲線該有的張力就沒問題了。方向點的位置請參考下圖。

將曲線頂點的方向點往上拉伸，就能帶出圓潤飽滿的曲線

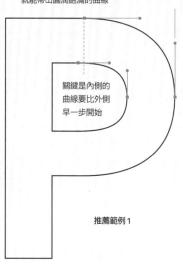

關鍵是內側的曲線要比外側早一步開始

推薦範例 1

即使是比較有角度的設計，錨點的位置也差不多

推薦範例 2

內側曲線慢一步開始的話，筆畫線段粗細會不均

內外側方向點沒有統一邏輯，曲線就會歪斜

曲線頂點的方向點和錨點若太近，前端就會產生不自然的突出感

不推薦的範例

DIN Next、Eurostile 為 Monotype 的登記商標。

築地体後期五号仮名
築地體後期五號假名
大日本印刷 2004

かたなのあ

石井中明朝オールド小がな 照相排版
石井中明朝舊風格小尺寸假名
寫研 1993

かたなのあ

A1明朝
A1 明朝
Morisawa 1960

かたなのあ

リュウミンR-KO
龍明體 R-KO
Morisawa 1985

かたなのあ

築地M
築地 M
RYOBI / TypeBank 1985

かたなのあ

游築五号仮名W3
游築五號假名 W3
大日本印刷 1998

かたなのあ

本明朝 新小がなM
本明朝新小尺寸假名
RYOBI 1999

かたなのあ

筑紫Aオールド明朝R
筑紫 A 舊明朝 R
Fontworks 2008

かたなのあ

從歷史源流分辨日文字體

ルーツで見分ける和文書体

築地體五號體系

Text by
竹下直幸

字體設計師。曾製作的字型有「竹」、「Iwata UD 新聞明朝」、「みんなの文字（大家的文字）」等。現為多摩美術大學與東京藝術大學兼任講師。

がだぁ

将金屬活字印製後的字跡以數位化重現的復刻字體。帶有濁音與拗促音的日文假名設計有別於清音（沒附加點）的假名設計，文字骨架以及傾斜感等特徵帶有古典的風味。推薦與字腔窄小的傳統明朝體的漢字搭配使用。

永国東分

照排初期以築地體為基礎製作，將書寫的優美與豐富筆觸帶入於照排字體中。之後所製作出的大尺寸版本假名，在照排全盛時期不論是標題或內文，被廣泛運用於各種地方。

永国東分

照排時代至今常被用於廣告等標題的字體，數位化時特別將照排印刷特有的墨暈輪廓忠實地保留下來。大尺寸時柔和的筆畫輪廓會賦予觀者柔軟的感受。小尺寸時則有沉穩的內斂感。

永国東分

漢字為龍明體

最初以做為龍明體的舊風格假名所設計出的字體，經歷照排時代後被數位化。輪廓邊緣尖銳且具有韻律感，或許特別適合用在想引人注意的地方。排版後具有細緻且輕盈的流動感。

永国東分

漢字為TB明朝體

在味岡伸太郎先生所設計的假名系列5種字體中，築地M最具有傳統風的設計感。以築地體為基礎再添加些個人獨特的風味，筆畫較短且帶給人舒暢感。在搭配TB明朝體的專用版本中，於筆畫尖端處有做削平的處理。

永国東分

漢字為Hiragino明朝體

為了搭配Hiragino明朝體的漢字所設計的假名字體。稍稍壓抑往右上方上揚的筆勢，減少晃動感且營造出穩定的空間布局。排版後帶給人穩重且安定的印象。

永国東分

雖然命名為「新假名」，但其實承襲了傳統的風格。為了貼近本明朝體的氣氛，帶有略為堅硬的意象。往右上方上揚的角度與筆畫元件的造型都整然有序，即便橫排時也能營造出很好的律動感。

永国東分

依據築地體系的舊風格設計，但更強調曲線韻律與速度感，讓每個文字都具有獨特的個性。排版後流暢優美，且讓人能感覺得到有如呼吸般的快慢變化。推薦用於標題時進行文字緊排（文字與文字緊密排列）的調整設定。

現在我們所使用的字體，往往是繼承過去某個時代發展出的書寫風格，又或是受到前作很大的影響，所以只要追溯通常都能找到字體的根源。若試著將某種風格體系下的字體作整理並擺在一起比較，就能觀察出彼此之間許多造型上的不同之處，而這些差異產生的原因可能是由於時代風格、作者個人喜好或設計時對於漢字與假名間的搭配考量等。這些差異看起來細微，但會導致排版後的整體文字氛圍非常不同。

這回專欄想介紹的字體是，在金屬活字相當盛行的明治30年代所出現的築地體五號鉛字的假名。其讓人聯想到平安時代的典雅書風，更大大地影響了後來的照排與數位字型，成為迄今被認為是延伸出最多變化版本的字體。築地五號假名的風格，是日本活字源流之一的築地體發展至完成期時經過修整翻刻後的樣貌，為了將它與翻刻前的風格做區分，也有人稱呼它為「後期五號假名」。

由東京築地活版製造所 (1872-1938, 明治5年~昭和13年) 所製作的獨創鉛字字體統稱為築地體。從初期到中期的鉛字尺寸採用「號數制」，隨著尺寸不同文字風格也有所差異。下圖取自東京築地活版製造所《新製見本》(1900·明治33年)。此樣本範例採用五號鉛字 (=10.5point)，為內文中最常用的尺寸，排版時字間為半形的間距。(圖為實際尺寸)

本明朝新小尺寸假名
本明朝新小がなM

偉人の達した高峰は、
一躍地上から達したのではなく、
他の者が夜眠っている間も刻苦して、
一歩一歩よじ上ったのである。
──ロバート・ブラウニング

筑紫A舊明朝R
筑紫Aオールド明朝R

偉人の達した高峰は、
一躍地上から達したのではなく、
他の者が夜眠っている間も刻苦して、
一歩一歩よじ上ったのである。
──ロバート・ブラウニング

五號明朝假名交り書體見本

本邦の文字は音標文字と記號文字との
二種より成る音標文字は本邦假名文字
にして記號文字は漢字なり上代我國に
文字なし以後漢字渡來し文字の妙用を
悟り漢字にて事物を記載するゝなれ
りされどそは制度律令の類のみにして
未だ世間一般に行はれざりき如何とな
れば漢字は邦語と其性質を異にして完
全の思想運搬器とならざればなり故に

活版ハ文祿中旣ニ朝鮮法ヲ傳ヘテ印行
セシモ皆木字ノミナリキ其後德川家康
ノトキ銅字ヲ鑄リテ用キシモ此法漸々
衰ヘテ用キルモノ少クナリシガ德川氏
ノ末嘉永四年ノコロ長崎ノ和蘭通詞本
木昌造ハジメテ西洋ノ流シ込鉛製ノ活
字ヲツクリテ印行セシモナホ充分ナラ
ザリシニ明治二年本木昌造ノ長崎製鐵
所ニ奉職中建議シテ附屬活版所ヲワタテ

Ａ１明朝
A１明朝

偉人の達した高峰は、
一躍地上から達したのではなく、
他の者が夜眠っている間も刻苦して、
一歩一歩よじ上ったのである。
——ロバート・ブラウニング

ＴＢ築地ＭＭ＋ＴＢ明朝Ｍ
ＴＢ築地ＭＭ＋ＴＢ明朝Ｍ

偉人の達した高峰は、
一躍地上から達したのではなく、
他の者が夜眠っている間も刻苦して、
一歩一歩よじ上ったのである。
——ロバート・ブラウニング

龍明體R-KO
リュウミンR-KO

偉人の達した高峰は、
一躍地上から達したのではなく、
他の者が夜眠っている間も刻苦して、
一歩一歩よじ上ったのである。
——ロバート・ブラウニング

游築五號假名Ｗ３＋Hiragino明朝體Ｗ３
游築五号仮名Ｗ３＋ヒラギノ明朝Ｗ３

偉人の達した高峰は、
一躍地上から達したのではなく、
他の者が夜眠っている間も刻苦して、
一歩一歩よじ上ったのである。
——ロバート・ブラウニング

這裡試著將前頁所介紹到的築地體五號體系的6套數位字體，以相同的文章格式進行排版。排版時故意沒有針對字間做細部的調整，藉此忠實呈現每套字型在緊排時的狀態。緊排的程度差異並沒有哪套才是標準答案，根據自己所運用的尺寸或展示的方法不同，都需要再進行調整。排版設定為文字尺寸24Q 行距42H。

Text by But Ko 柯志杰　Photos by Lim Hian-tong 林玄同

types around the world　朝鮮・北韓

조선

KOREA DPR

這個專欄是以台灣人的角度，輕鬆觀察世界不同城市的文字風景，
找尋每種文字使用時不同的特色與風情。這兩年來，
朝鮮（北韓）一直占據著國際新聞的焦點。從金正男暗殺事件、導彈試射、美朝互相對罵，
忽然平昌奧運急轉直下出現個文金會與川金會。但對於這個國家，
外界的認識還是相當模糊。在《字誌》第 2 期時曾經介紹過韓國的文字風景，
這次機會難得，就來看看朝鮮的文字風景又有什麼不一樣。

出發 ☞

1. 事先必須申請到觀光證，才能入境朝鮮。

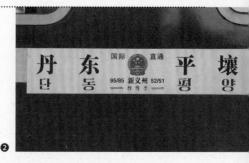

2. 這次是搭乘中國丹東往平壤的國際列車入境的。這裡的韓文（嚴格說是朝文）字體稱為光明體，類似漢字明體的造形。相對於韓國多用於輕鬆用途，在朝鮮使用非常普遍。

光明體 ☞

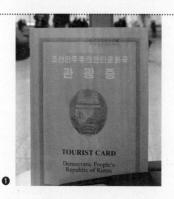

1. 2. 3. 例如，飯店裡的指標、告示，以及高級酒的商標，到處都使用光明體，都是為了塑造高級的質感。

4. 人蔘的商標同樣使用光明體。這個包裝很有趣的在於漢字的「人」，還加入了草寫習慣的兩撇設計。另外「高」與「蔘」字也都是異體字。

招牌與商標 ☞

朝鮮的招牌設計比想像中要花俏很多。也許是現成的數位字型不多，反而招牌多數看起來都不像既有字體，而是特別 Lettering 設計的。另一個有趣的點在於，也許是因為社會主義經濟的關係，商店名稱似乎不太重要。大字且文字清晰的文字常常是「商店」或銷售內容，而店名的文字反而不太起眼，或是根本沒有店名。

1. 黃金穗商店。
2. 牡丹建材商店。
3. 龍興家庭用品商店。
4. 綠色建築技術交流社。
5. 清涼飲料。

直排 ☞

我真的覺得韓文直排時最好看。右側豎線能夠對齊，整行、整篇的排列感看起來真的很舒服。

1. 偉大的金日成同志和金正日同志永遠與我們同在。
2. 千萬年不朽的戰勝紀念塔！

朝鮮特有的寫法 ☞

1. 2. 3. 朝鮮的韓文與韓國最大的差異是 ㅌ 字的寫法，在韓國，左上無論是連接或是不連接都是可以的，但平常幾乎都是使用連接的寫法。幾乎所有黑體、楷體的設計，都是連接起來的，只有在較古味的宮書體（粗楷書）會看到不連接的寫法。而朝鮮則完全看不到連接的造形，這個字一定是不連接的。所以能看到零食包裝上此字母的設計會是這個造型，如果在韓國可能就不會是這樣的設計。

招牌與商標 ☞

如同大家的印象，朝鮮是標語社會。無論在車站、廣場、建築物上方，甚至荒涼的丘陵上、原野中，都會出現標語的蹤跡。而且可以看出來許多標語時代很新，都已經配合政權更新了。連路上經過的公車上都是標語！

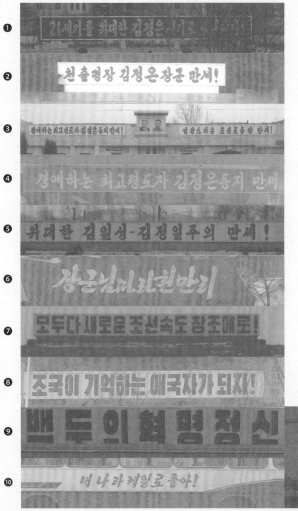

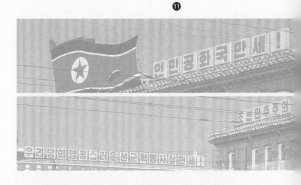

11. 吾黨光榮的先軍革命思想萬歲！朝鮮民主主義人民共和國萬歲！
12. 朝鮮人民的一切勝利的組織者及嚮導者朝鮮勞動黨萬歲！
13. 向偉大的年代致敬（金正恩親筆字跡）。

1. 將 21 世紀發揚為偉大的金正恩世紀！
2. 天出名將金正恩將軍萬歲！
3. 敬愛的最高領導者金正恩同志萬歲！光榮的朝鮮勞動黨萬歲！
4. 敬愛的最高領導者金正恩同志萬歲！
5. 偉大的金日成金正日主義萬歲！
6. 跟隨將軍千萬里。
7. 所有人一起創造新的朝鮮速度吧！
8. 成為被祖國記憶的愛國者吧！
9. 白頭的革命精神。
10. 我最喜歡我的國家！

為什麼只剩字母 ☞

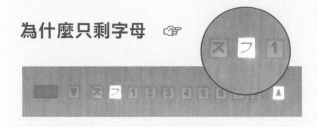

這個主體思想塔的電梯樓層標示實在讓我很困惑。ㅈ大概可以猜到是地下（지하），那ㄱ到底是什麼？查來查去大概是基壇（기단）吧。但是為什麼不寫至少一個完整的字지與기，而只留下第一個字母ㅈ與ㄱ呢，這實在很注音文耶。而且對我們學日文的人來說，實在很想把它唸成舒服（ㅈフ），怎麼辦？（誤）

Type Event Report

ATypI 2019 東京記事

Text by 蘇煒翔

午休時間，坐在開闊明亮的台場科學未來館吃著符合伊斯蘭教規的日本鯖魚便當，與一旁來自斯里蘭卡的講者聊著如何在彼此的國家裡推廣字體，無意間發現這一餐的經費是由美國的蒙納公司贊助的。走兩步路到另一個展廳，發現一大群人圍在大師鳥海修等人旁邊，看他們批改這次「和文 TypeCrit」報名的作品，氣氛有點緊繃。結果不小心看到外面一代宗師 Matthew Carter 走過去，又掙扎著到底要不要跟他搭訕拍照。● 這種目不暇給的感覺，就是「ATypI」年會的寫照。不瞞各位，官方高畫質講座錄影都在它的同名 YouTube 無限制收看，讀者們也可以遠端參與這場盛會。對與會人士而言，真正的價值當然不是研討的部分，而在聊天交流的部

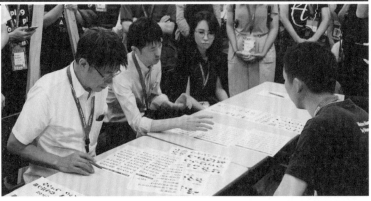

Pic 1.

分。● 國際文字設計協會 (Association Typographique Internationale，ATypI) 始於法國巴黎。傳統上每年都在歐洲各大城市巡迴，2019 的活動是第二次在東亞舉辦。這個 1957 年就成立的組織是最老牌、最權威，同時也是最國際化的字體協會。不僅字體設計師、字型

廠商、字體學者會出現，連 Google、Adobe、微軟等，也時不時會派員參與，因為字型也是相當主要的科技議題。規模與多元程度相當於字體的聯合國，據曾參加其他大型活動的朋友說，ATypI 的學術氣氛、甚至說廟堂感也比較重一點。結果我第一次參加就變講者。本來是前一年，字嗨版主 But 就建議我：「這次辦在東京，你們可以去一下。感覺他們會想聽金萱的故事。」於是我就投了一份摘要，大意是介紹金萱字型募資成功的背景、過程與展望。題目訂得有點狂：「金萱：世界第一個群眾募資的東亞漢字字型」。果然不出 But 所料，大會選了這個主題。● 看到議程時，我發現 ATypI 的主辦方在選題上所遭遇到的挑戰：字體是內部相當多元的領域。雖然表面看起來是單一議題，但在排議程時，不免有點精神分裂。以 ATypI 來說，通常會分為下列幾個領域：

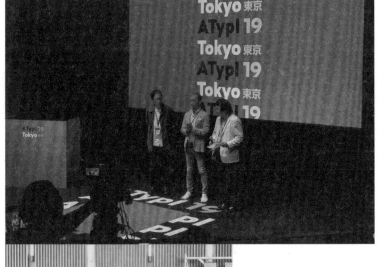

Pic 2.

Pic 3.

Pic 1. TypeCrit 活動。最左邊是鳥海修本人。
Pic 2. 主辦單位 ATypI。
Pic 3. 與 Matthew Catter 合照。

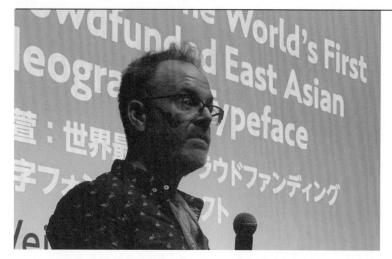

—— A. 字體技術：像 OpenType 規格、網頁字型技術，甚至字型設計的機器學習這些高科技的第一手發表。例如 2016 年 Google 與 Adobe 就在 ATypI 上發表最新的 OpenType 1.8 可變字體技術，2019 年也有講者發表了自己對字體開發機器學習的研究。

—— B. 字體排印史：可能是最多人發表的主題。以 2019 年為例，日本 20 世紀早期的美術字研究、法國早期無襯線體的發展史、江戶文字與現代超粗體的關聯，以及中文打字機的點陣字研究等，相當豐富。

—— C. 字體應用：與字體應用相關的研究報告，例如丹麥皇家藝術學院的學者 Sofie Beier 談了老化對閱讀的影響，墨西哥設計師 Dafne Martinez 與 Sandra Garcia 則談了他們對幼童辨認字體的研究。

—— D. 設計分享：設計師對工作流程的看法或改良分享。例如韓國的李道禧發表了如何用字型設計軟體 Glyphs 的智慧型部件功能加快韓字的設計速度與品質。

—— E. 其他：例如商業模式、教育推廣，甚至是 ATypI 本身的歷史，都可能成為探討主題。

最糟的情況有可能是上個講者剛講完最新的 OpenType 技術，下個講者開始講 15 世紀北印度的碑文字體，搞得來自各種學經歷背景的聽眾昏昏欲睡，無所適從。

● 所以 ATypI 很盡力地盡量把相近的主題放在一起。例如我與接下來的 2 組

講者，都與「字體推廣」有點相關。來自俄國的 Paratype 藝術總監 Alexandra Korolkova 與設計師 Dmitry Goloub 分享了他們公司舉辦的現代西里爾文設計競賽 (Modern Cyrillic Type Design Competition)。為了讓近年創新的設計浮上檯面，他們甚至開創了嶄新的競賽類別，例如「可變字型」與「網頁字型」，而不是各種設計都競逐同一獎項，讓比賽更客觀公平，也更激發年輕一代設計師的創作動力。● 然後另一位講者是柬埔寨的 Sovichet Tep。他發起的「40 Days of Khmer Type」活動，成功號召了 20 位柬埔寨的設計師響應，在 40 天內創作了 200 多幅高棉文字圖畫作品，吸引該國 5 家大型媒體報導。這是柬埔寨歷史上第一次有人做出推廣文字設計的活動，且受到廣大的迴響。● 金萱字型的背景也是台灣字體社群凝聚發酵的結果。在我的演講中，我跟聽眾介紹了在金萱之前，台灣字體社群如何透過一次次的講座、聚會、線上分享而凝聚關係，鋪陳更深厚的知識土壤，才因此在沉寂數十年後，催出台灣字型新的成長力道。Sovichet 跟我說，他聽到金萱的故事後很興奮地立刻傳訊息分享給國內的夥伴。其實，我聽完他們的分享也是很感動的。

Pic 5.

● 除我們三組 3 來自尼泊爾的 Ananda Kumar Maharjan 與 Sunita Dangol 嘗試喚起大眾對一種在地文字「Ranjana Script」的關心。因為政權更迭，年代久遠的文字在尼泊爾已漸漸被淡忘，但這組講者組織的 Ranjana Script 書法工作坊，成功帶動民眾重溫古老文字之美，帶動總共超過 5000 人次參加。

● 這樣的交流讓我知道：我們面臨的問題不是獨有的。500 多人中，一半是日本人 —— 東亞漢字圈文字設計的強大力量。豐富的字體文化、先進的科技、蓬勃發展的設計行業帶來高競爭力的字型產業，讓他們有好多內容可以分享給全世界；也有一群人還在為了提升自己國家的文字風景而努力。另外一些人，他們面臨的問題更嚴峻。有些語言文字甚至沒有字型可用，直到最近幾年才受到 Unicode 支援，並發展第一套輸入法與字型。● 3 天議程的第一個講

Pic 4. 主持人介紹上台。　　Pic 5. 講者照片。

座是蒙納 (Monotype) 的多語系文字專家 Zachary Scheuren 帶來的演講，專門談「無法被看見的文字、語言」：如果我們再也讀不到一種文字，那是不是也代表它背後的語言不復存在了？其實不然，但在數位時代中，有許多文字系統還沒有進入電腦世界中。● Zachary 舉了尼泊爾的 Lipi 文、喀什米爾地區的

Sharada 文等文字系統為例：當他在推特上打出 Sharada 文詢問網友「你是否看得到這組文字」時，螢幕上出現好幾排恍目驚心的豆腐符號。ATypI 會議的其中一個宗旨，也是要幫助這些文字系統得到應有的關注與發展。● 字體表面上是小眾議題，好像是設計師關心的事情，但背後總是更大的社會文化、科

技與經濟問題的折射。不是只有先進國家的設計產業需要它，在資訊社會裡，每個國家、每種文字系統都需要這樣的基礎建設才有溝通的可能。而在場的世界各地的人們，都為了這個目標努力著──原來世界上還有這麼多人為字體努力啊！到這樣的國際會議，我才深刻體會到這些事情。

蘇煒翔

justfont 共同創辦人。2012 年起開始在 justfont blog 與字戀粉絲專頁定期發表字體知識內容。2014 年與柯志杰合著《字型散步》，2019 年推出大幅全新增訂版《字型散步 Next》。負責包含「金萱」在內的諸多字體行銷計畫。於 2017 年入選 Forbes Asia 30 Under 30。

Type Event Report | Part.2

文鼎於 ATypI 發表文字風味輪

Text by 文鼎字型

字體設計師或字體廠商在設計新的字體時，一般都會設定這套字的使用目的，像是為了擁有更好的易讀性、帶來趣味感，或者是想設計一套充滿現代感的字體等。因此，字體廠商的網頁，通常會提供簡單的搜尋或是分類，像是造型、特徵或是語系等，協助使用者找到需要的字體。這些分類通常是主觀的想法，目的是要讓使用者知道，以字體設計者的角度這套字的形象及特色是如何，這種分類通常不會改變。● 然而，人們對於字體的感受，則會隨著時間及流行趨勢發生變化。因此，當一套字體上市

Pic 1.

後，使用者端運用字體的情境或方式，不一定會符合設計者最初的設定。你是否也曾碰過某些字體的使用情境讓你感到驚訝？● 過去十年間，UD 字體（Universal Design Font，亦稱「通用字體」）非常流行。UD 字體的特色是以較大的字腔及簡約的造型元素，提升易讀性及可讀性，像是「文鼎 UD 晶熙黑體」就是 UD 字體的一個例子。在日本，由於嚴重的老年化問題，通用字體廣泛地被使用。而與 UD 字體相對的，我們可以參考一套非常有名的傳統黑體字 —— 築紫黑體。這套字型是由日本知名的字體廠商 Fontworks 所設計，發表於 2003 年，可以看出它的字腔較小，筆畫元素也較有變化。● 雖然 UD 設計是近年興起的風格，最近卻聽到幾位熟

識的日本設計師說，年輕一代的設計師覺得 UD 字體看起來非常老派。他們活在 UD 字體滿街都是的年代，對這個世代的設計師來說，UD 字體一點都不特別。相反的，他們認為築紫黑體看起來非常時尚，因為他們不大有機會看到或使用這種字體。可見，就像服裝跟髮型一直都存在的復古風潮一樣，字體也跳脫不了這個模式，人們對於字體的感受也是會改變的。● 另外一個例子是古印體。顧名思義，古印體是仿寫古代印章拓印的下來的質感所設計出來的數位字體，在台灣、中國、日本都有不少。古印體大概出現在 90 年代，當時最常被用在一些仿古懷舊的東西上。● 但後來，古印體開始被使用在一些令人感到毛骨悚然的事物上。漸漸地，恐怖的事物竟成為古印體最常見的使用情境。這樣的印象深深烙印在人們的心中，導

致於只要看到古印體，都會產生一種陰森、可怕的感覺。● 另一個顯而易見的例子是明體字（亦稱宋體字），源於明代末期，距今約 500 多年前，是非常傳統經典的書法字體。而現在大部分的書籍都是使用明體，算是在中文使用地區中最廣泛應用的字體。但到了現在，我們發現許多設計師常會使用明體字來搭配較現代感的設計。除此之外，明體字也能帶出清新的感覺。然而，對於字體廠商

Pic 2.

來說，絕對不會將現代感與清新的印象，和如此傳統的書法字體做連結。● 面對這種與設計師的初衷與使用者感受產生落差的狀況，我們決定開始導入字體的「文字風味輪」。這個想法是從美國精品咖啡協會（簡稱 SCAA）的咖啡風味輪而來。在咖啡風味輪中，可以找到所有存在於咖啡的風味，無論是果香、花香、堅果味……，藉由風味輪，能輕易找到你所喜歡的風味的咖啡。● 當時我們正好在重新設計公司網頁 UI，並嘗試分類字體，希望協助使用者

更輕鬆找到需要的字體。但我們面臨到兩個問題：第一，做好分類後，依照過往經驗是不會再有異動，但未來這些分類是否還有參考價值？第二，人們對於字體的主觀感受永遠超越我們的想像。導入文字風味輪，似乎可以解決我們當前的問題。● 為了做出文字風味輪，我們設計了一份問卷，其中包含數款字型，並設計了許多感受的分類，如：開

心的、哀傷的、傳統的、柔軟的、浪漫的……，請受測者將字型與這些分類進行連結。透過請數十位設計師填寫問卷，我們從他們的回饋中瞭解了他們對字體的印象與感受。有趣的是，問卷結果竟然驗證了前面「設計師的初衷與使

用者感受有落差」的例子。● 問卷中還包含一款我們新開發的宋體字「文鼎書苑宋」，這套字參閱了非常多明宋體古籍，研究其字體的架構、線條及特色，期待能重新帶給人們傳統的感覺。因為在數位時代中，字體通常需要顯示在

Pic 1. 左：文鼎 UD 晶熙黑體。右：Fontworks 築紫黑體。Pic 2. 如果現在說，古印體是一種傳統且具有古老風味的字體，您認同嗎？

螢幕上，在螢幕解析度還不高的時候，要追求更好的易讀性，就必須犧牲字體中一些迷人的細節，這也讓許多字體缺少了一些傳統的設計元素。隨著螢幕的演化，現在的解析度已經足夠讓字體設計師不需要再犧牲任何細節，讓我們能將許多傳統的元素加入這套字體中。但令人驚訝的是，竟然有三分之一的受測者將這套字體的感受歸類到「現代」。

● 同時，我們也計畫將文字風味輪延伸到不同語系上。原因是許多使用者常常會以英歐文字體為基準，尋找適合搭配的中文字體。雖然英歐文跟中文，有著不同的文化背景，即使在造型元素上相配，卻不見得會帶來一致的感受，但是透過風味輪，我們仍能解決一些問題。● 文字風味輪的目的，是藉由量化統計，將多數人對於字體的印象及感受進行分類，進而找到相對應的字體。有時候在設計上，設計師所尋求的並不只是不同語言字體特徵上的搭配，而是不同的語言文字擁有的一致性感受。●

明東之永

Pic 3.

JzhWiam

風味輪不僅僅只是個概念，未來實務上也可以發揮功效。舉例來說，當需要製作帶有快樂、溫馨且不同語言的電影海報時，透過文字風味輪，找到「愉悅的」的標籤，就能找到適合且對應的中文、英文及日文字體。● 這是文鼎產出的第一版文字風味輪，你對於這些字體的感受是不是也跟其他人相同呢？如前所述，人們對於字體的感受會隨著時間、趨勢而改變，希望文字風味輪能持續被更新，帶來當下最符合時勢的感受分類。● 第一版文字風味輪結果頁面：https://ifontcloud.com/index/activity_detail.jsp#?id=12

Pic 3. 文鼎書苑宋。
Pic 4. 文字風味輪在「愉悅」分類下的字型。

Pic 4.

Type Event Report

設計新浪潮——魏因加特字體排印學之路特展

主辦 | 文心藝術基金會、森3　協辦 | 臉譜出版　策展 | 森³ sunsun museum　策展人 | 王耀邦、葉忠宣　　　　　　　Text by 森³ sunsun museum

Pic 3.

Pic 4.

Pic 1.

去年底由位於台北的展覽實驗場域森³_ sumsum museum 所企畫的重量級平面設計大師「沃夫岡・魏因加特——我的字體排印之路」特展，與文心藝術基金會合作，同時在森3跟文心藝所雙館展出，一時在設計圈引起一陣話題。該展覽依據《我的字體排印學之路：字體排印新浪潮之父沃夫岡・魏因加特》，完整介紹展出原作設計史料。● 沃夫岡・魏因加特 (Wolfgang Weingart) 被譽為新浪潮設計之父，來自德國瑞士邊境的塞勒姆山谷，求學時期就讀巴塞爾設計學院——國際主義設計風格（瑞士風格）的源頭，並曾歷經3年扎實的排版學徒訓練，累積了傳統排印的深厚基礎，27歲即成為設計教育者。過程中他帶著反叛精神，不斷懷疑、提問、反思每個所被教導的知識技能，透過自己動手實驗去顛覆進而突破舊時代的規範和框架，彎曲活字印刷的方正線性、拉伸字母的刻板格局、拼貼半色調底片

的色彩試驗，揉合理性與感性的實驗，不斷創作至今，成為獨樹一格的設計語言。● 該展覽起因於平面設計師葉忠宜在企畫出版沃夫岡・魏因加特的設計著作《我的字體排印學之路：字體排印新浪潮之父沃夫岡・魏因加特》時，深覺如此豐富的設計史料，若無藉由實體的鑑賞，單從書籍上體會的感動有其侷限，所以與臉譜出版社一同聯繫瑞士出版社 Lars Müller Publishers 及魏因加特本人，討論在台辦展的可能性，進而促成展出。● 雖然展覽已於年初順利落幕，若未能即時看展的民眾，依然能透過中文版《我的字體排印學之路：字體排印新浪潮之父沃夫岡・魏因加特》完整回顧該展內容。

Pic 1. 展覽一隅 at 文心藝所。
Pic 2. 展覽一隅 at 森³ sunsun museum。
Pic 3. 展覽一隅 at 森³ sunsun museum。
Pic 4.《我的字體排印學之路：字體排印新浪潮之父沃夫岡・魏因加特》臉譜出版，葉忠宜選書・設計，2019 年。

森³ sunsun museum
成立於 2019 年的展覽實驗場域，由格式設計展策總監王耀邦、wisdom 創意總監齊振涵、平面設計師葉忠宜，三人所共同創立，希望讓台北多一個可以佇足休憩的跨領域展演空間。
地址：台北市中山區龍江路 37 巷 9 號 1F

Pic 2.